Mandala
Libri antistress da colorare

Copyright 2016 © Alexandra Leroy

All rights reserved

INTRODUZIONE

Colorare consente di ritagliare del tempo per sé stessi: un momento serale per la cura del proprio benessere emotivo, per rilassarsi e lasciar fluire la creatività.

Se sei alla ricerca di pace interiore o semplicemente vuoi esprimere la tua creatività, questo libro da colorare sarà per te uno strumento prezioso.

Colorare rappresenta anche un ritorno all'infanzia, quando tutto era semplice e leggero. Non importa l'età, non si sarà mai troppo vecchi per il colore ! I libri da colorare per adulti si sono dimostrati benefici per alleviare lo stress e l'ansia. Quando ci si siede comodamente e si inizia a colorare, si entra in uno stato di "meditazione" che è benefico per il corpo e per la mente.

Con i libri da colorare non c'è bisogno di essere un artista o un conoscitore di arte. Non c'è giusto o sbagliato, né disegni buoni o cattivi. L'obiettivo è semplicemente quello di lasciarsi andare e fare ciò che si ritiene giusto. Nessun giudizio, nessuna regola, tutto è nelle tue mani. Queste sono le tue matite, questo è il tuo disegno.

I disegni di questo libro sono stati scelti accuratamente con lo scopo preciso di farti rilassare e migliorare il tuo benessere. Non esistono requisiti o regole per colorare. Non è necessario cominciare con il primo disegno. Sei TU che decidi cosa fare.

Speriamo sinceramente che i nostri disegni ti regaleranno calma e serenità.

Consigli per colorare

Colorare, naturalmente, non ha regole: si tratta di una forma d'arte molto personale. Tuttavia, se sei un principiante, potrebbero farti comodo i suggerimenti che seguono.

Quali matite colorate dovrei usare con questo libro?

Si consigliano matite colorate a mina dura perché durano di più ed è più facile creare effetti fantastici, ad esempio di combinazione e ombreggiatura.

Le matite rotonde sono più facili da tenere e scivolano più agevolmente sul foglio. È anche una buona idea avere due set di matite colorate: uno molto appuntito per piccoli dettagli e un altro con punte più arrotondate per l'ombreggiatura e le superfici più grandi.

Colorare con i pennarelli: quali dovrei usare?

In generale, meglio evitare i pennarelli a punta dura, perché di solito sono di qualità inferiore e tendono a seccare più velocemente.

La scelta migliore è una punta fine e non troppo dura, che ti permetterà di lavorare più facilmente sui dettagli, sia nelle ombreggiature che nei colori. Se il disegno comprende molti piccoli dettagli, anche le punte extra-fini potrebbero essere una buona scelta.

Un consiglio rapido nel caso la punta del pennarello si asciugasse: non gettarlo. Immergilo invece in alcool al 70% per rigenerarlo e farlo durare di più.

Infine, se scegli di colorare con i pennarelli, ti consigliamo di mettere un foglio di carta in più sotto la pagina che stai colorando, così da proteggere il disegno che segue

PROVA QUI LE TUE MATITE O PENNARELLI

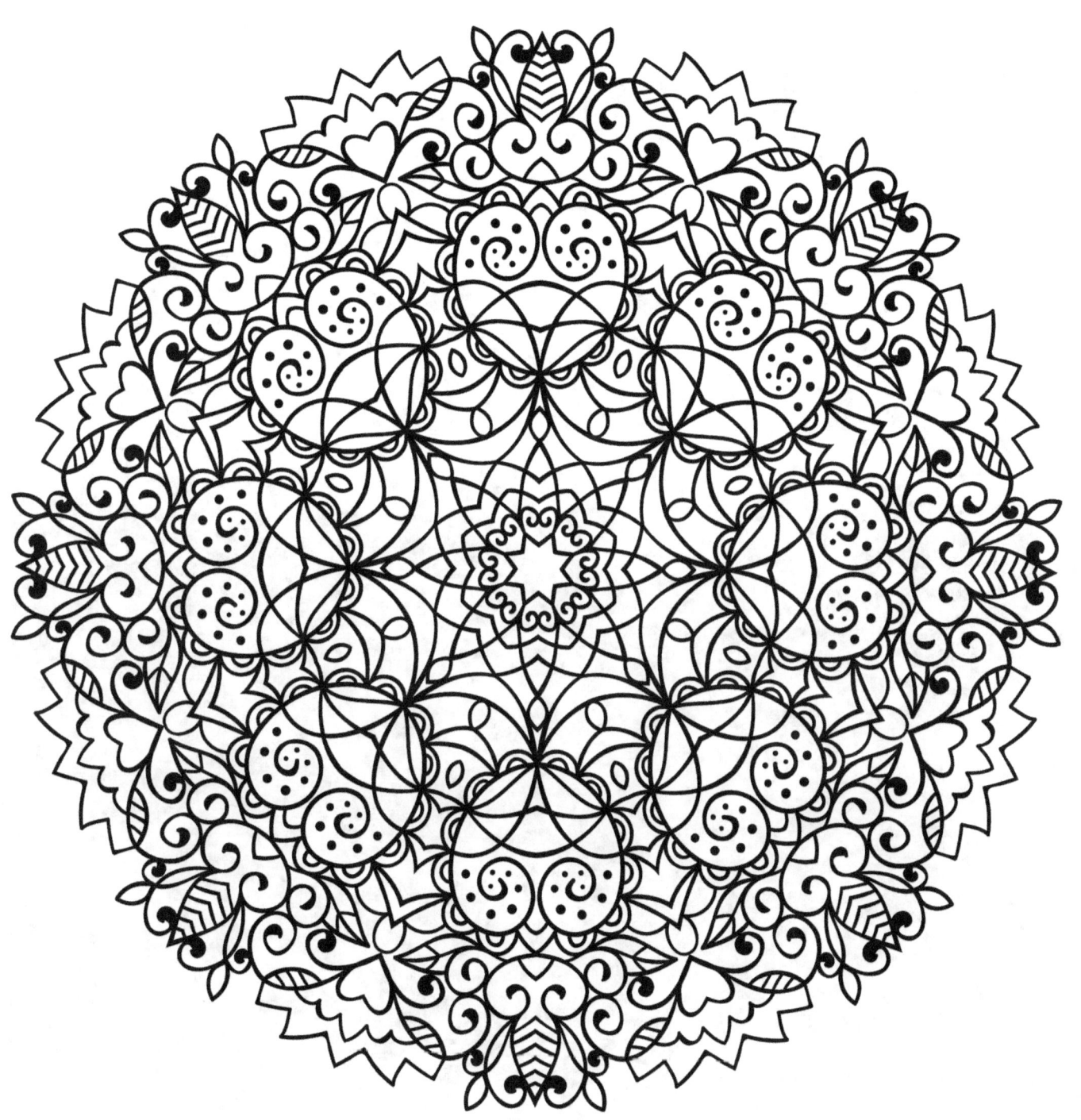

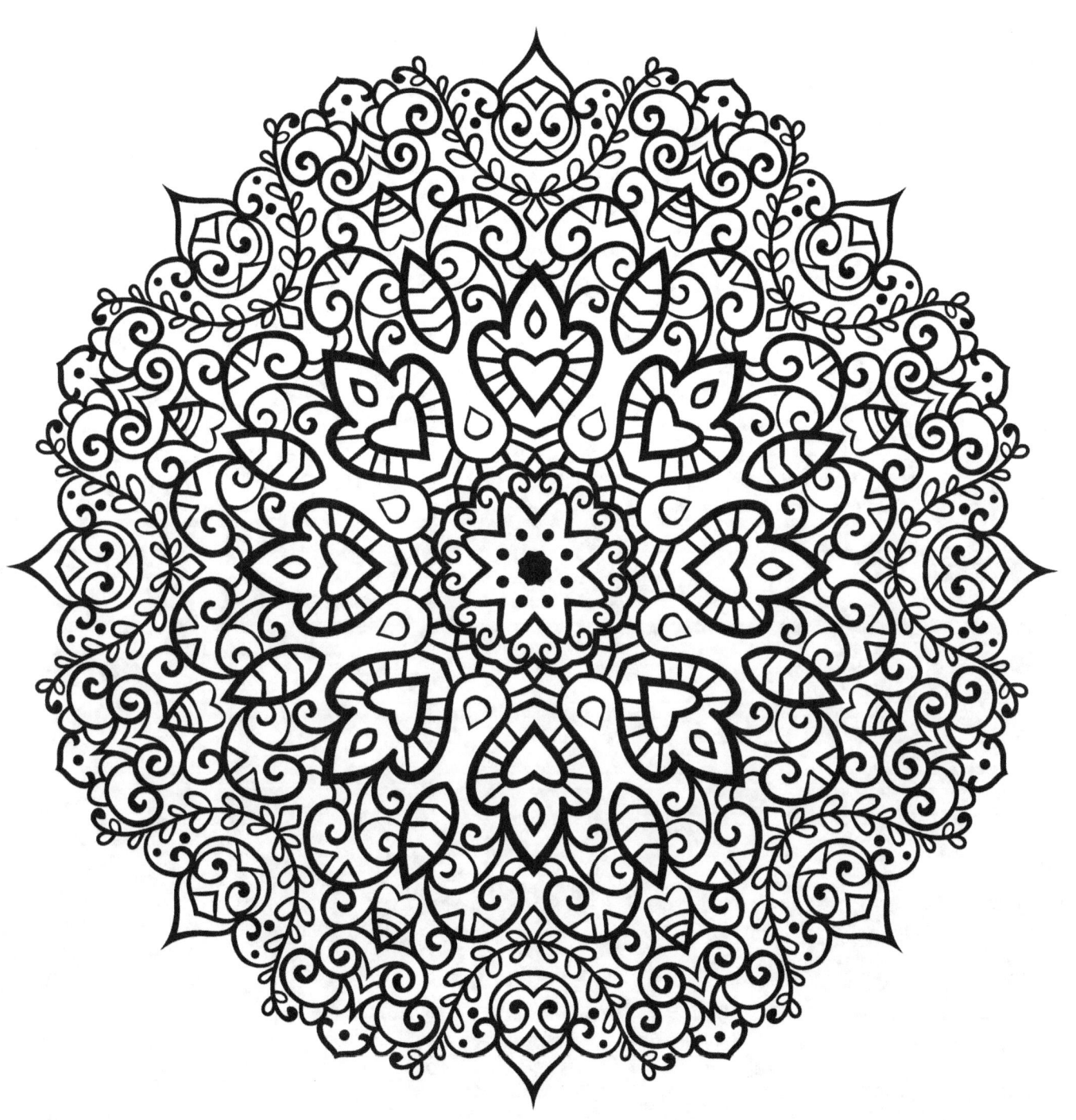

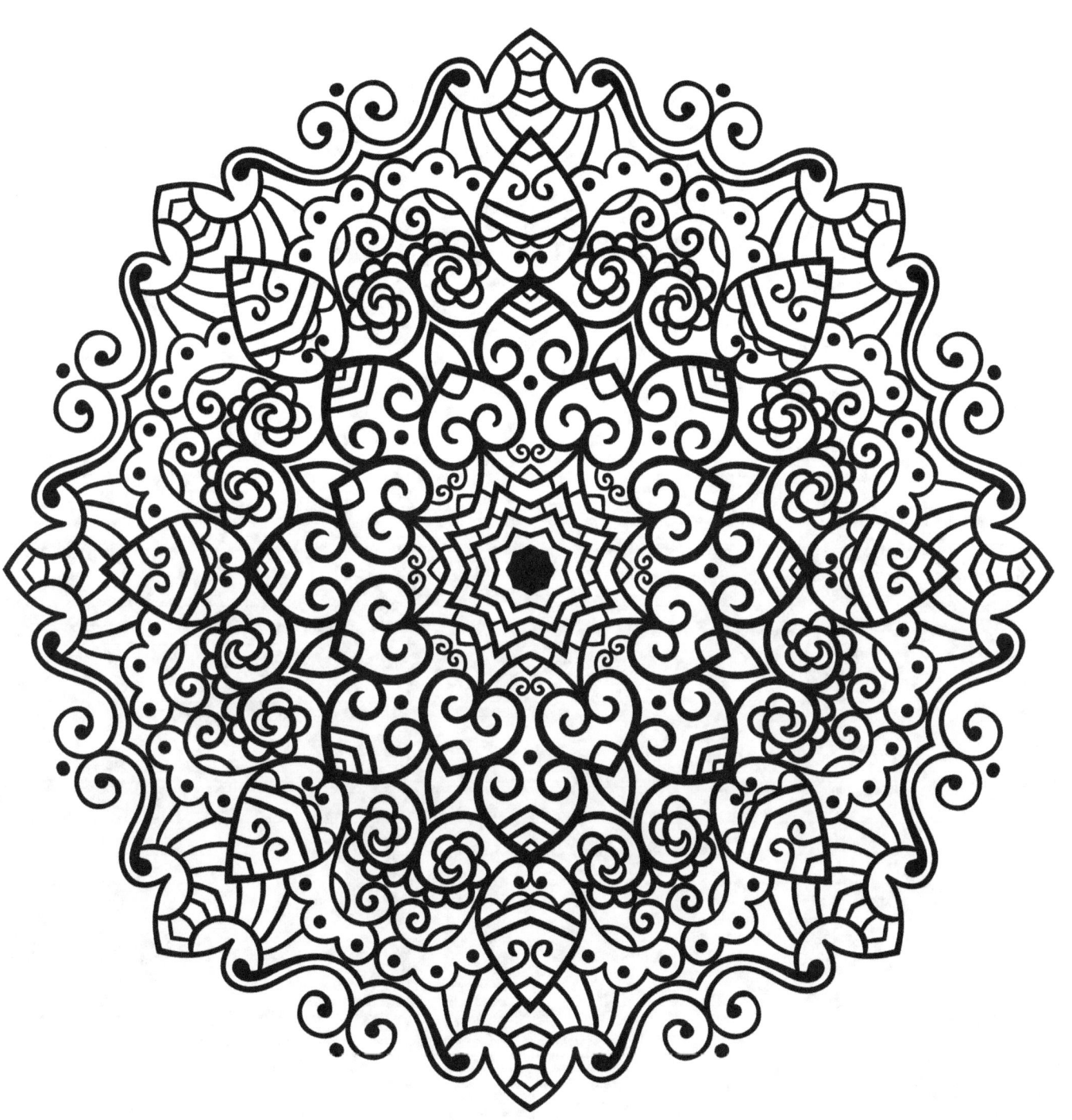

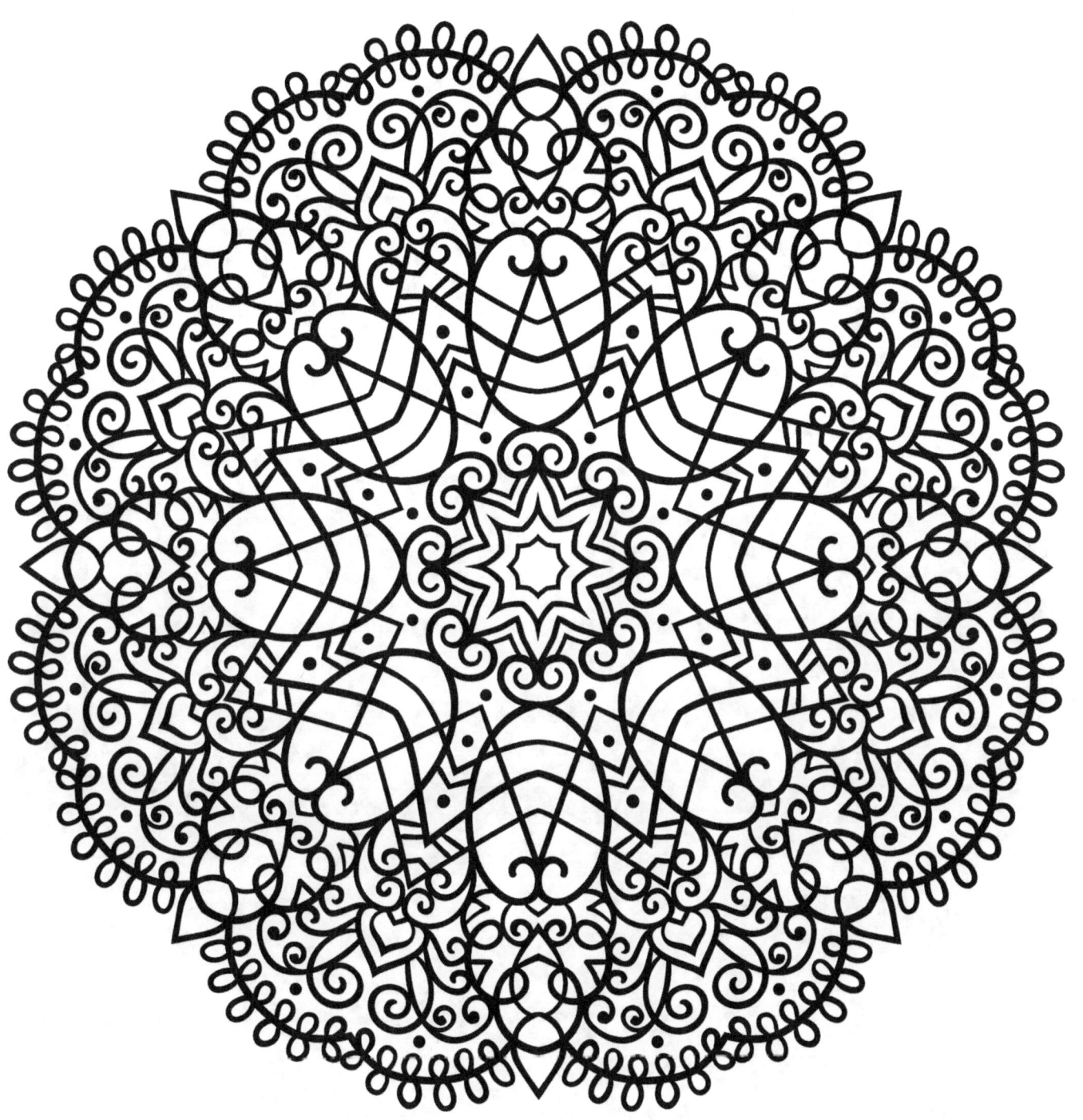

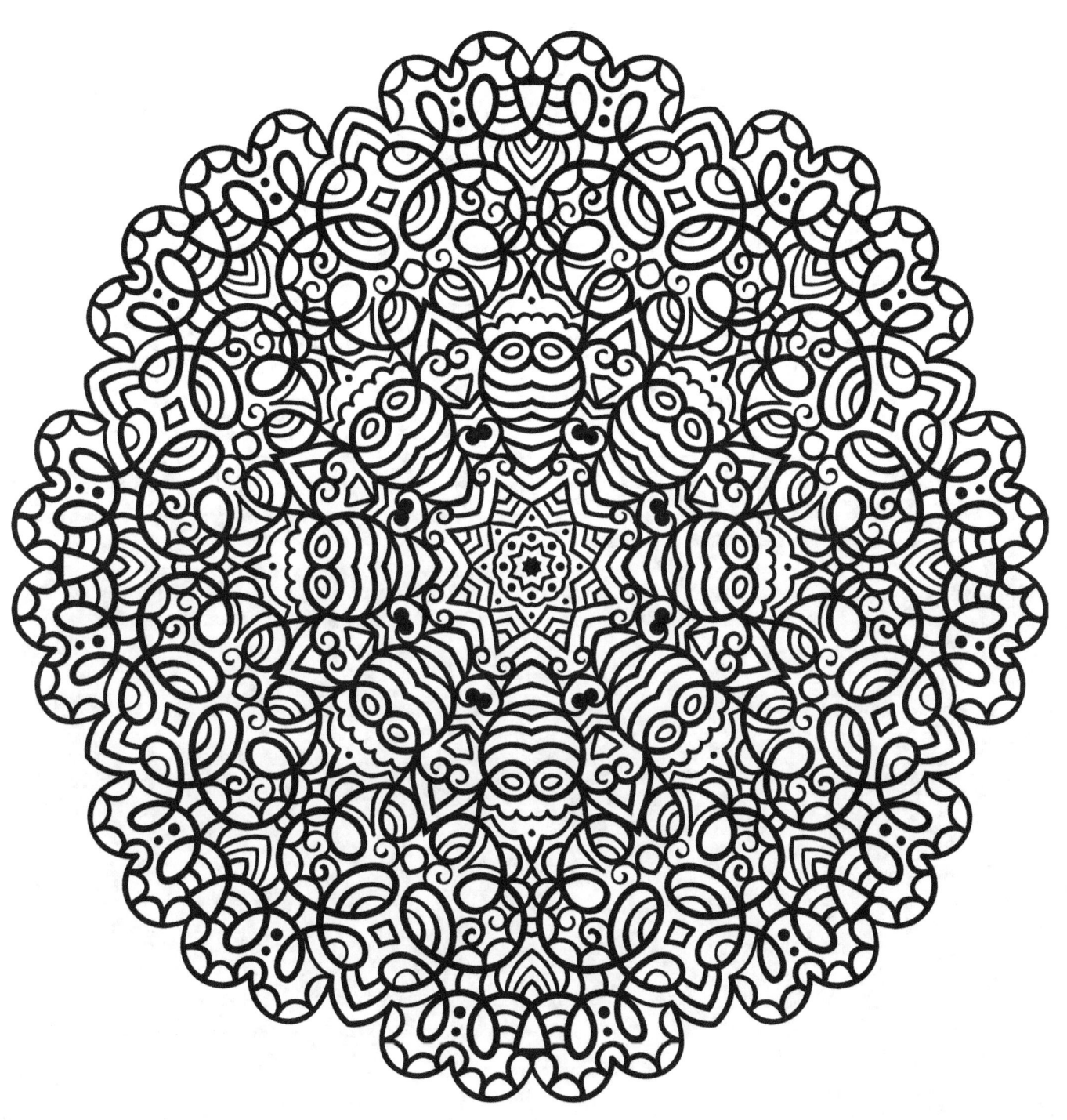

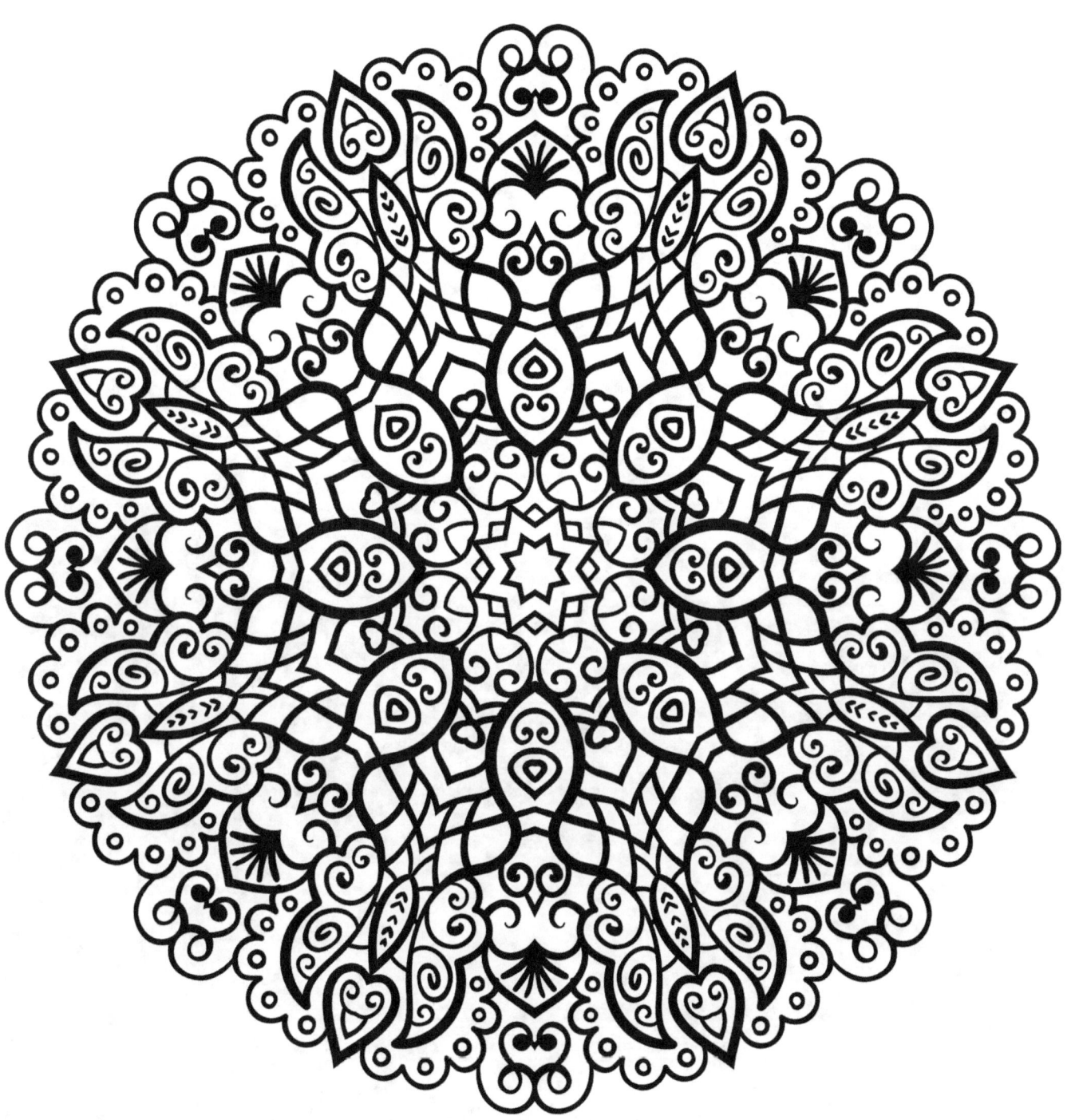

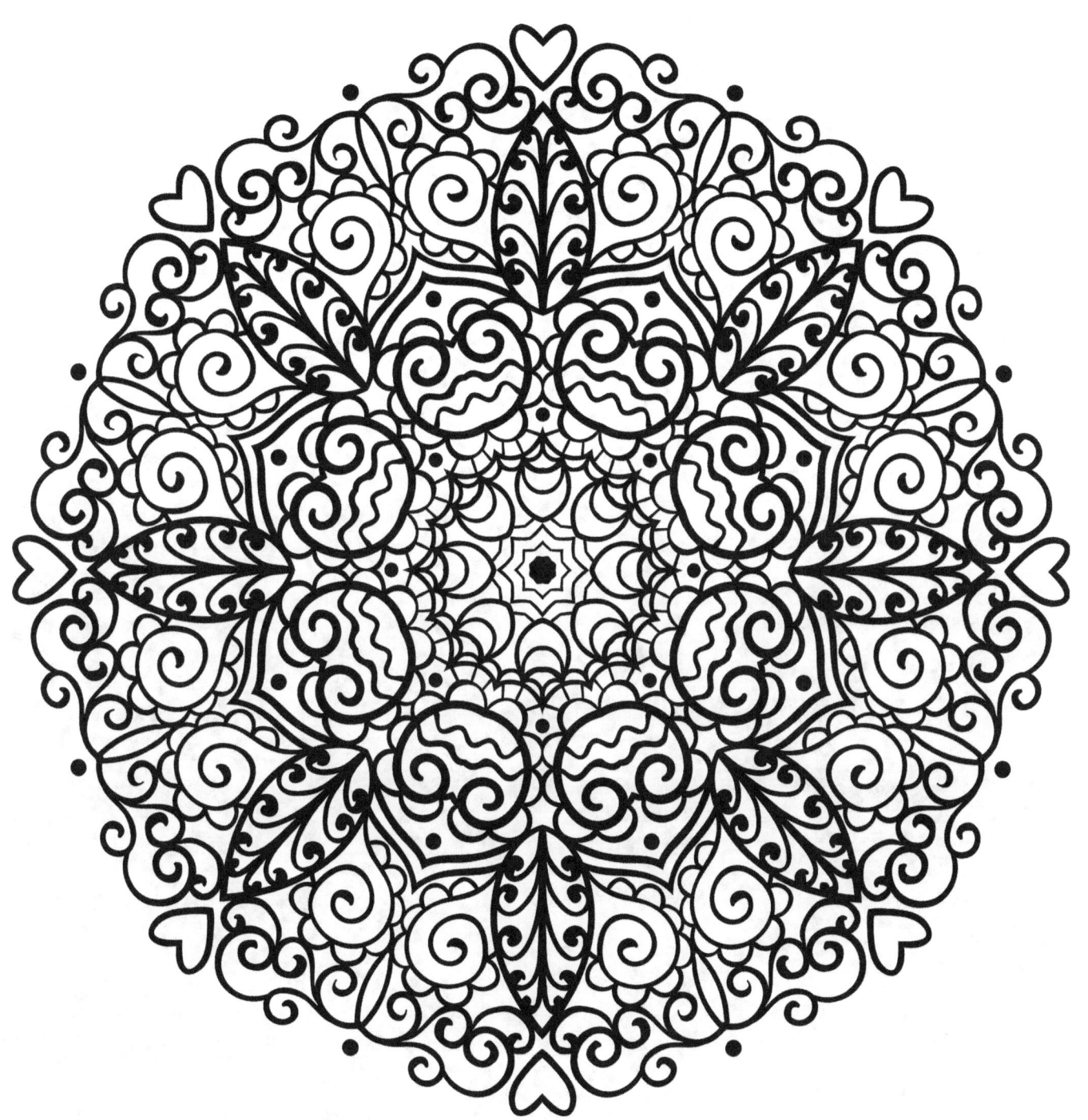

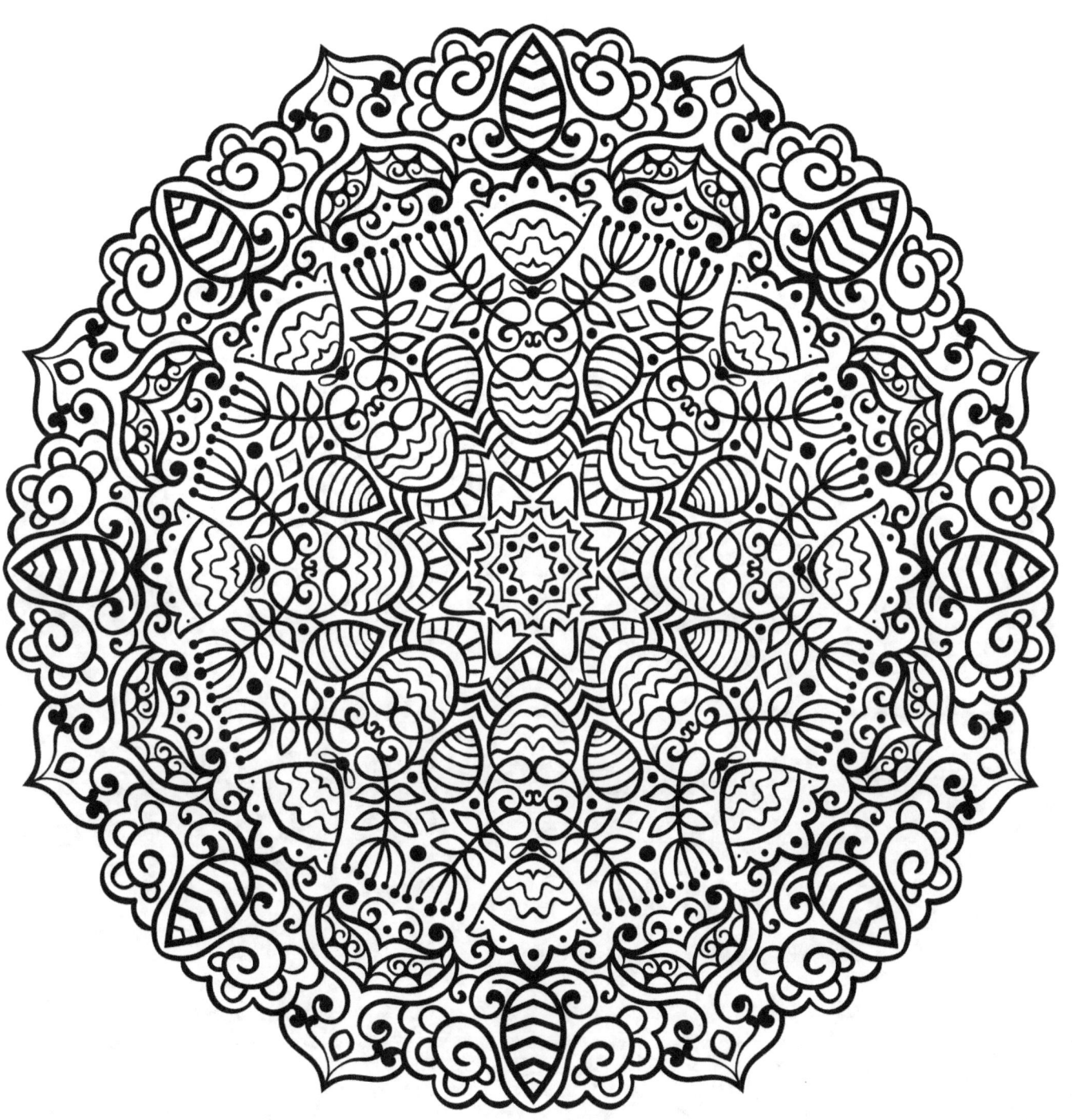

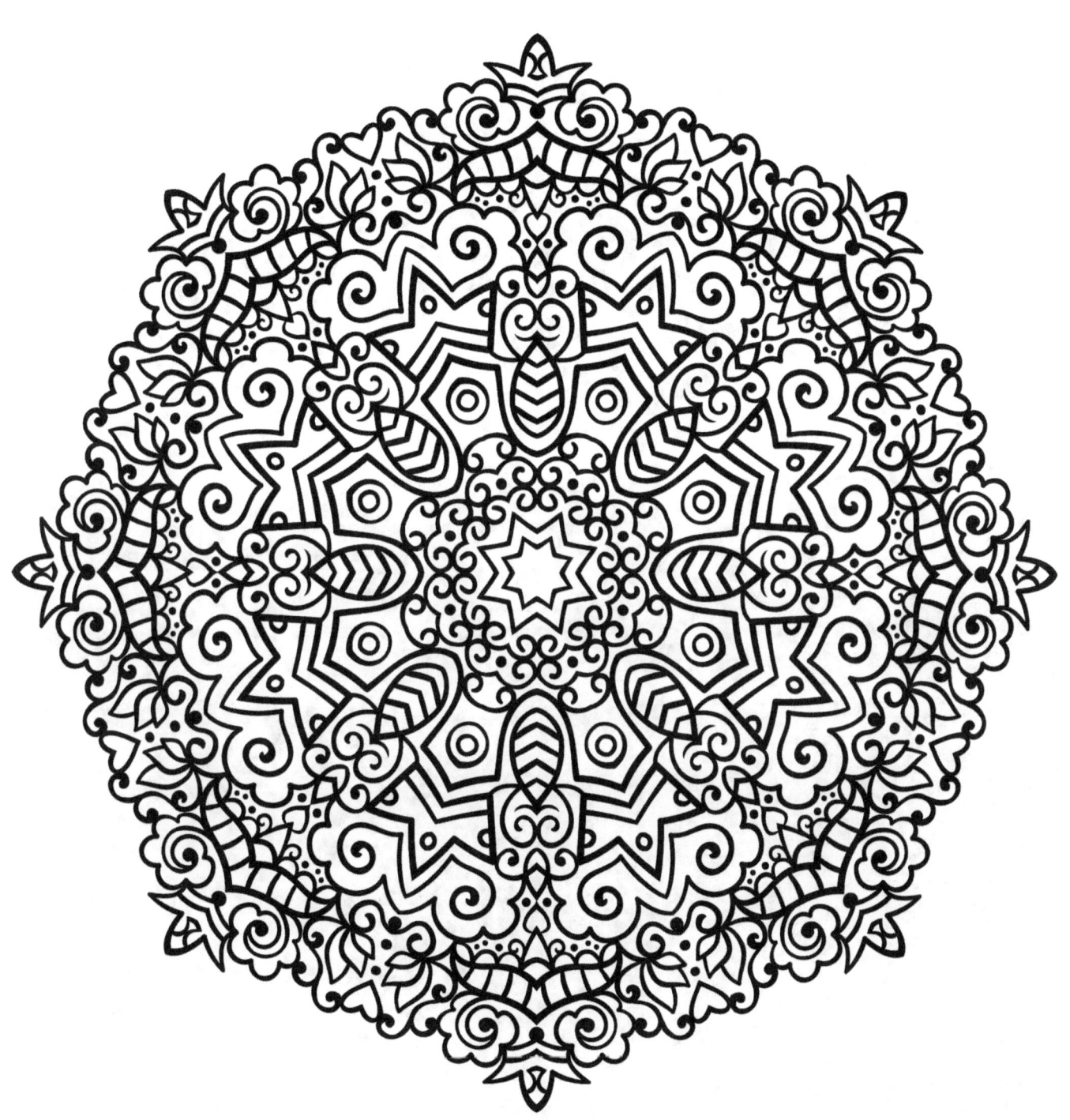

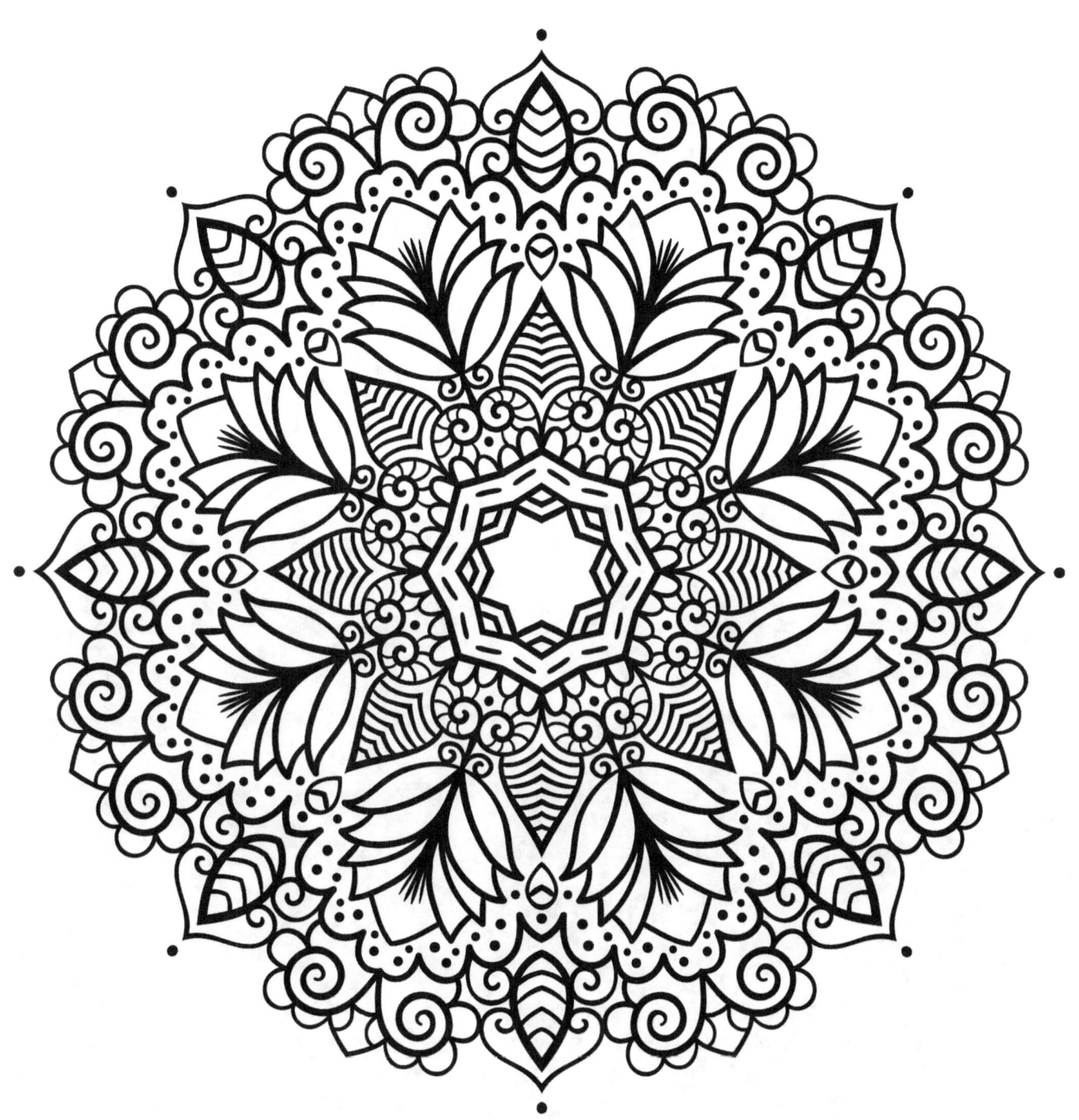

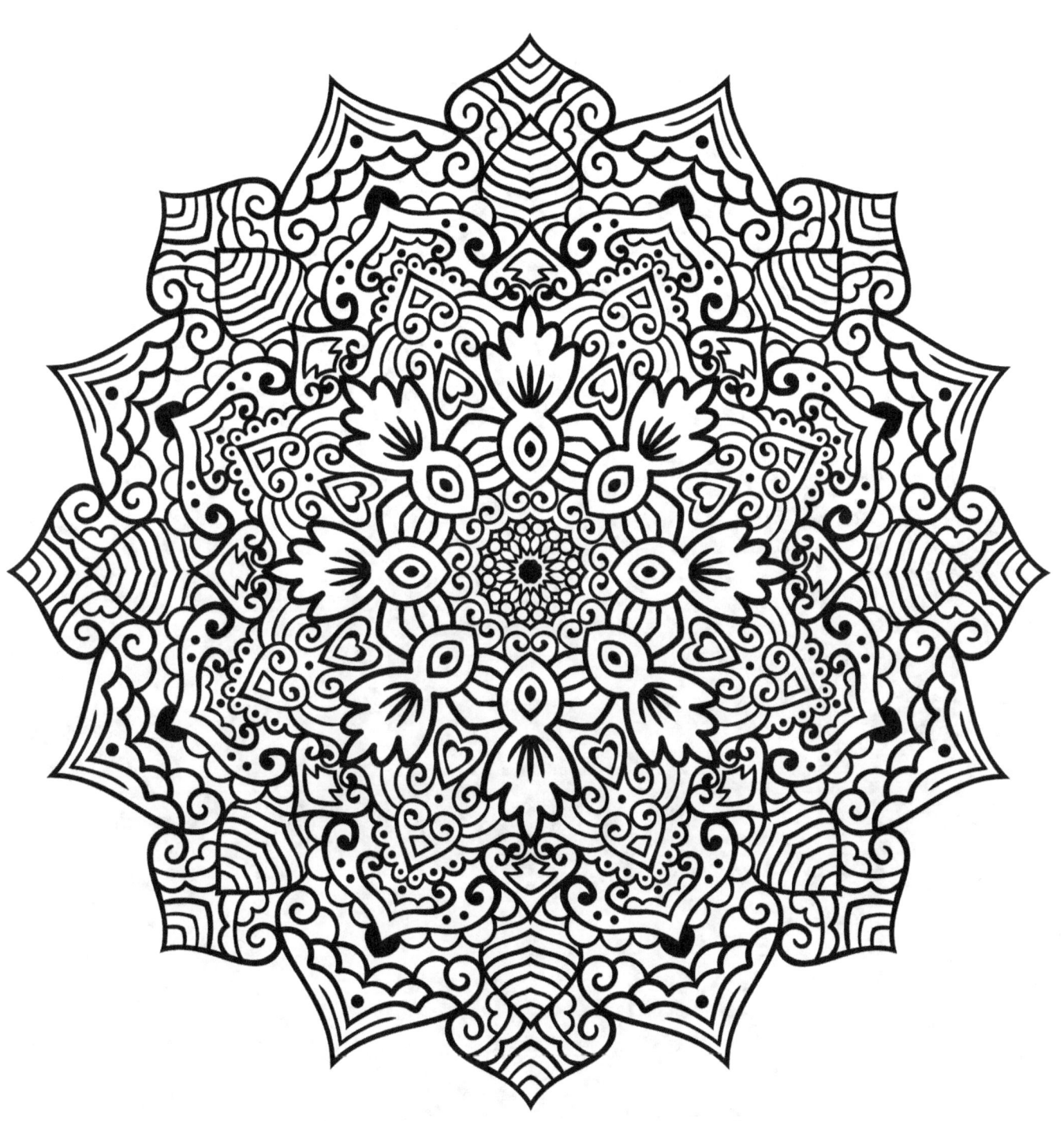

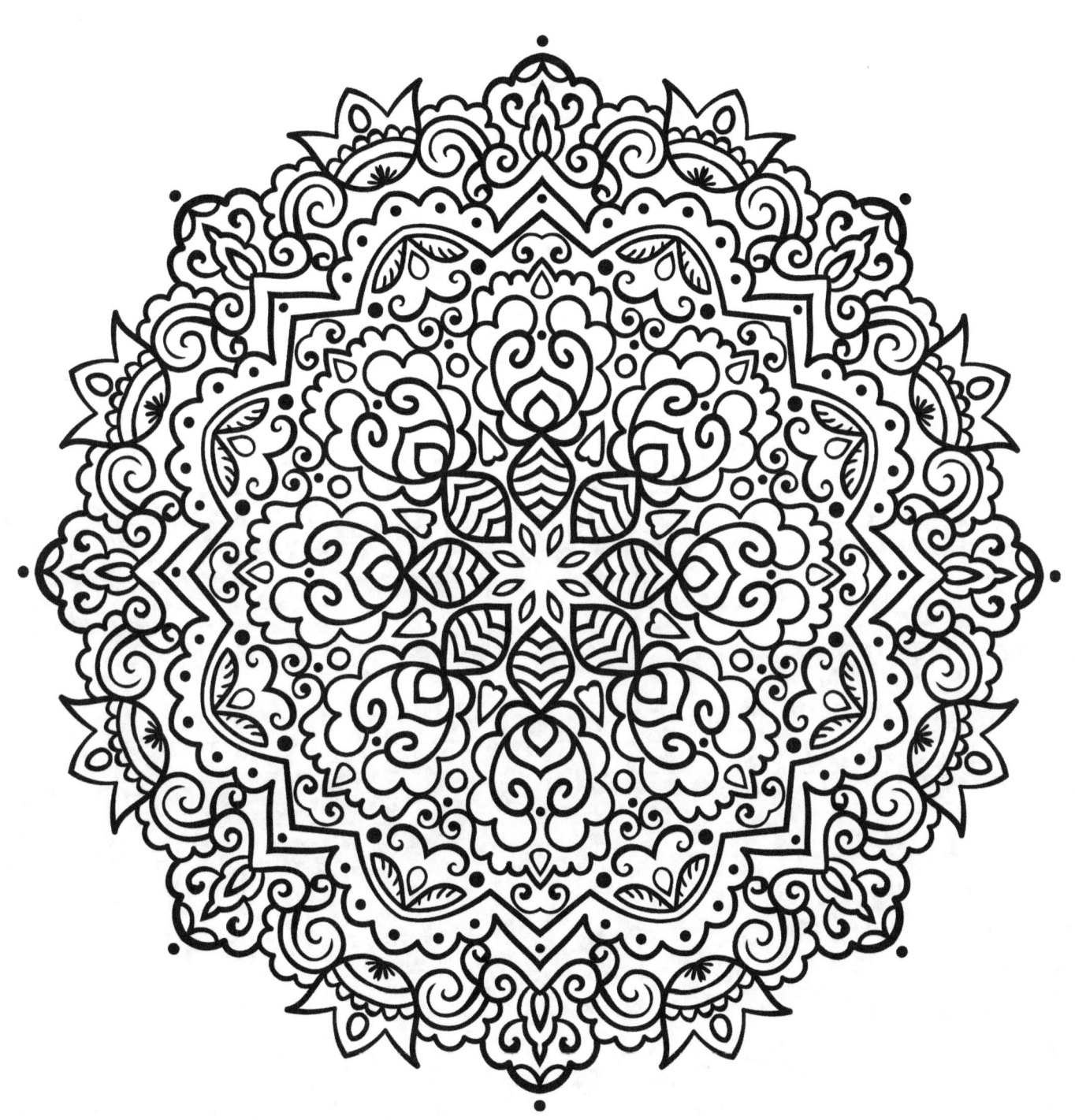

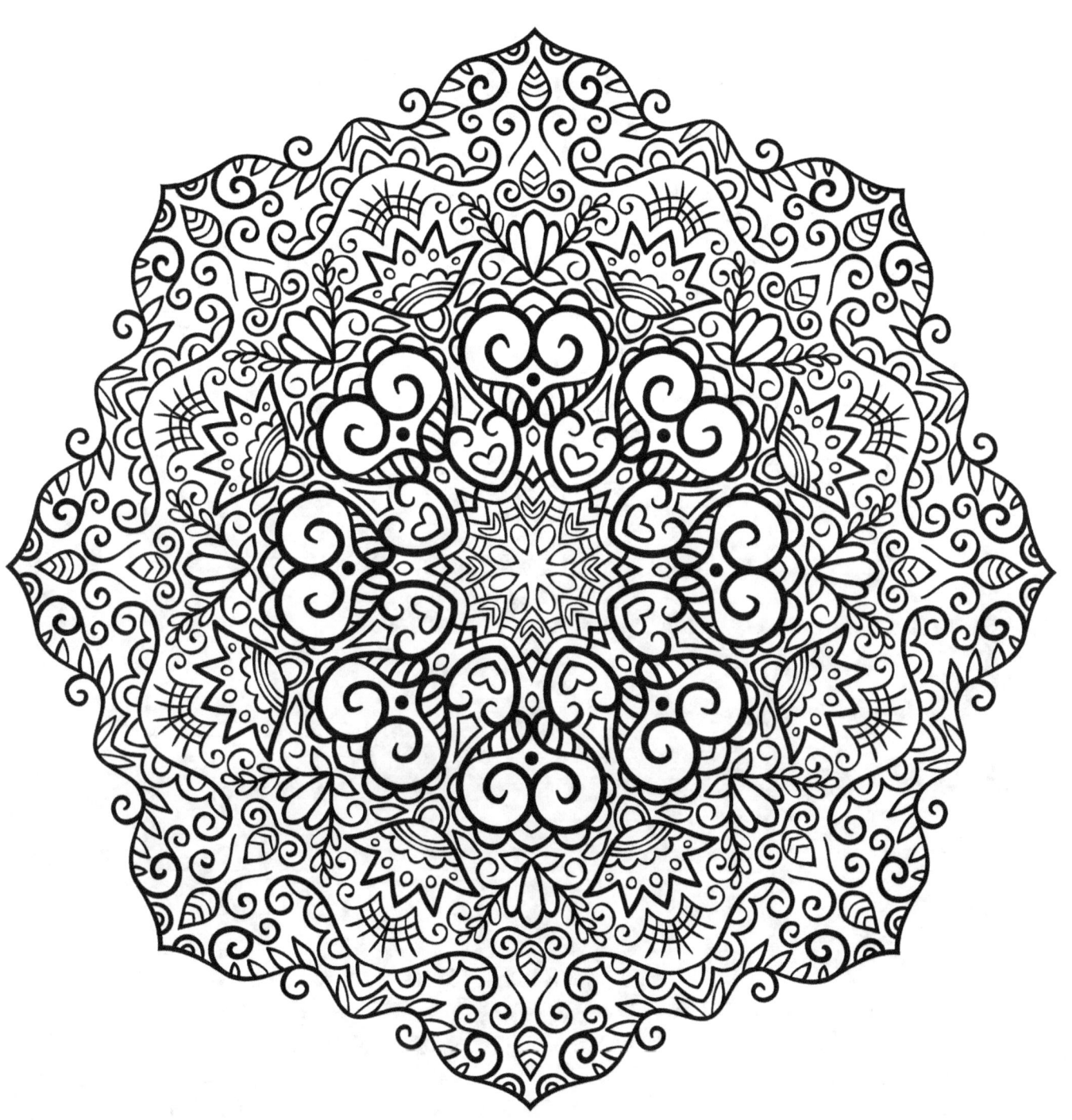

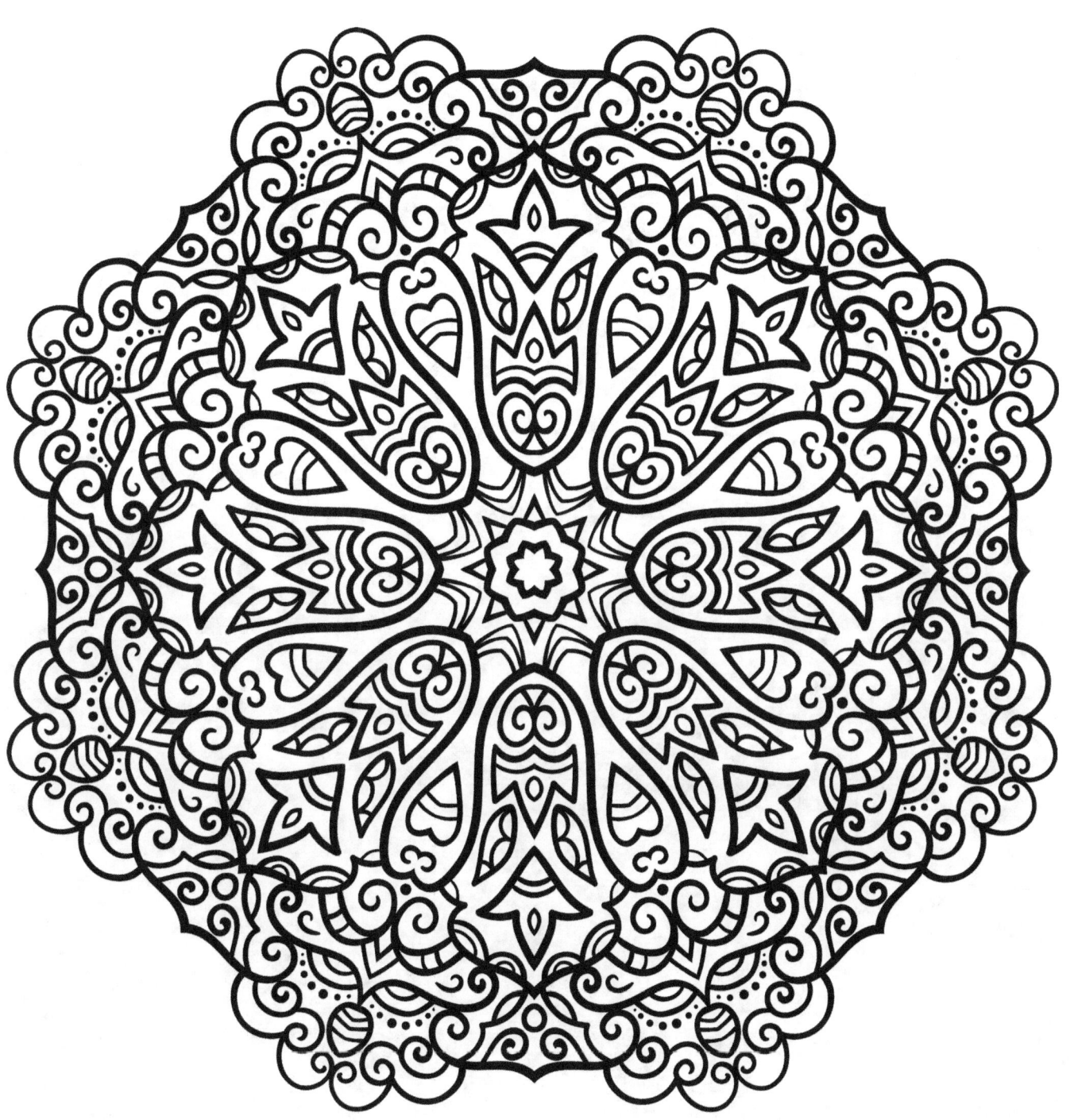

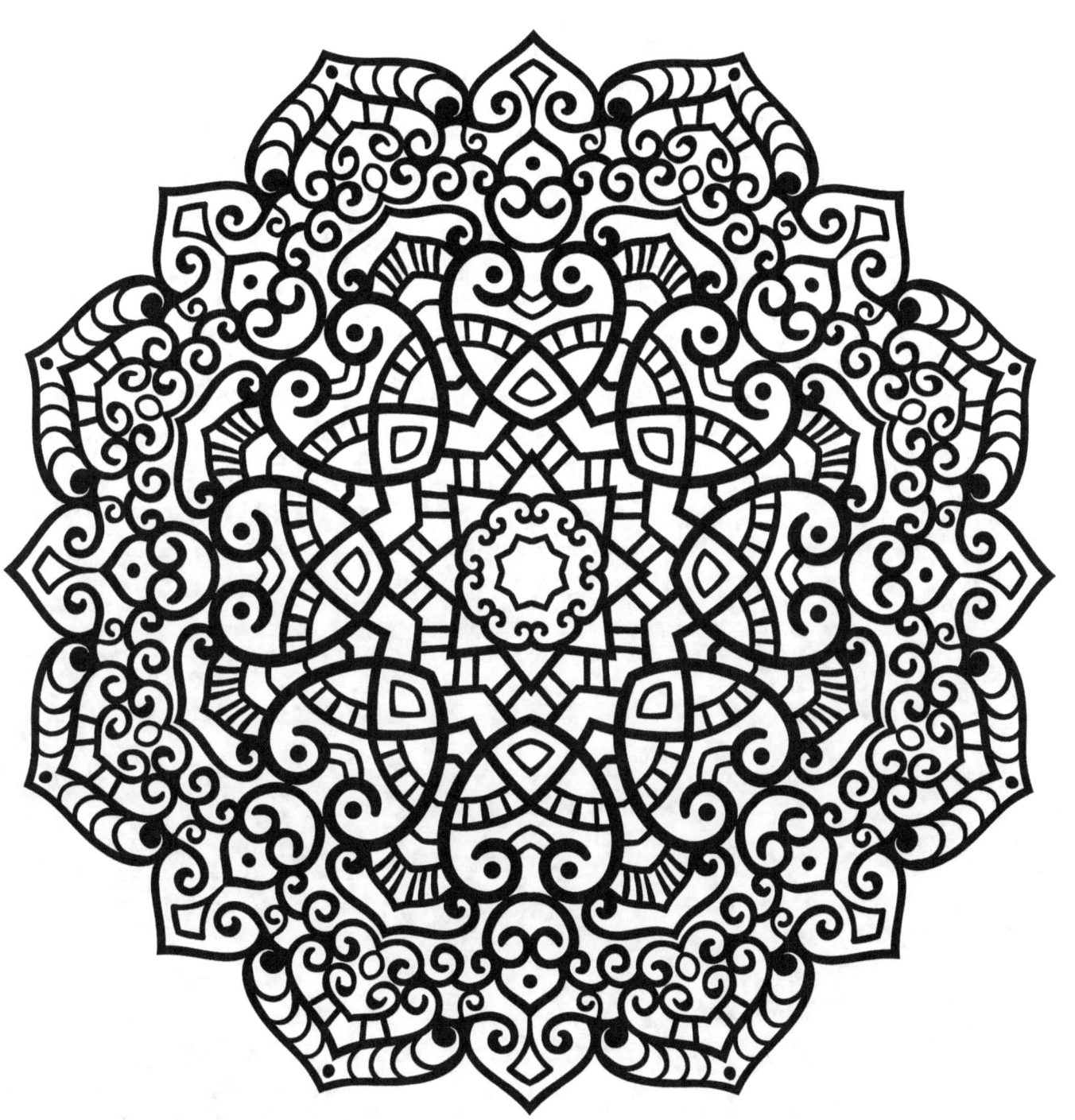

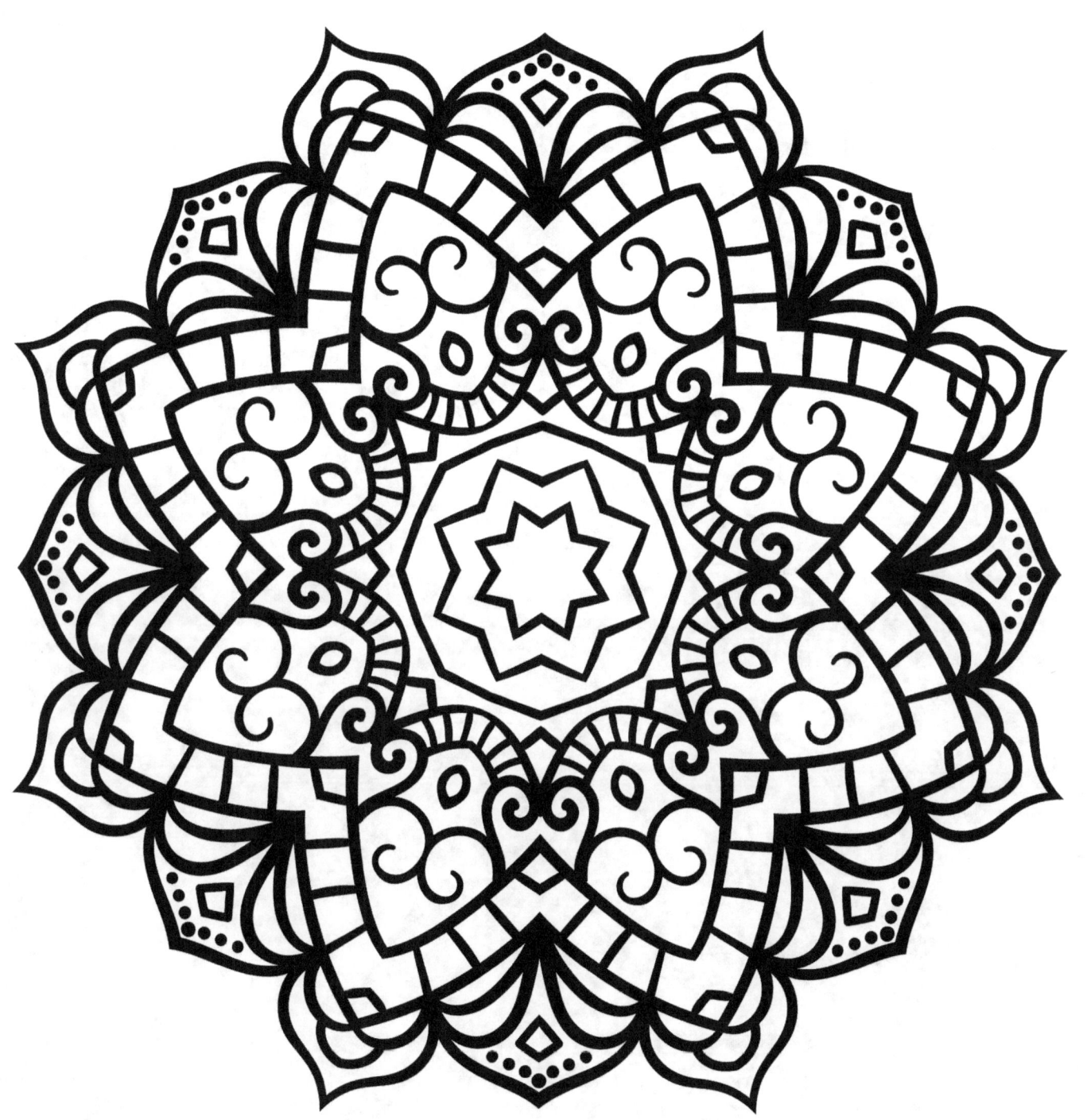

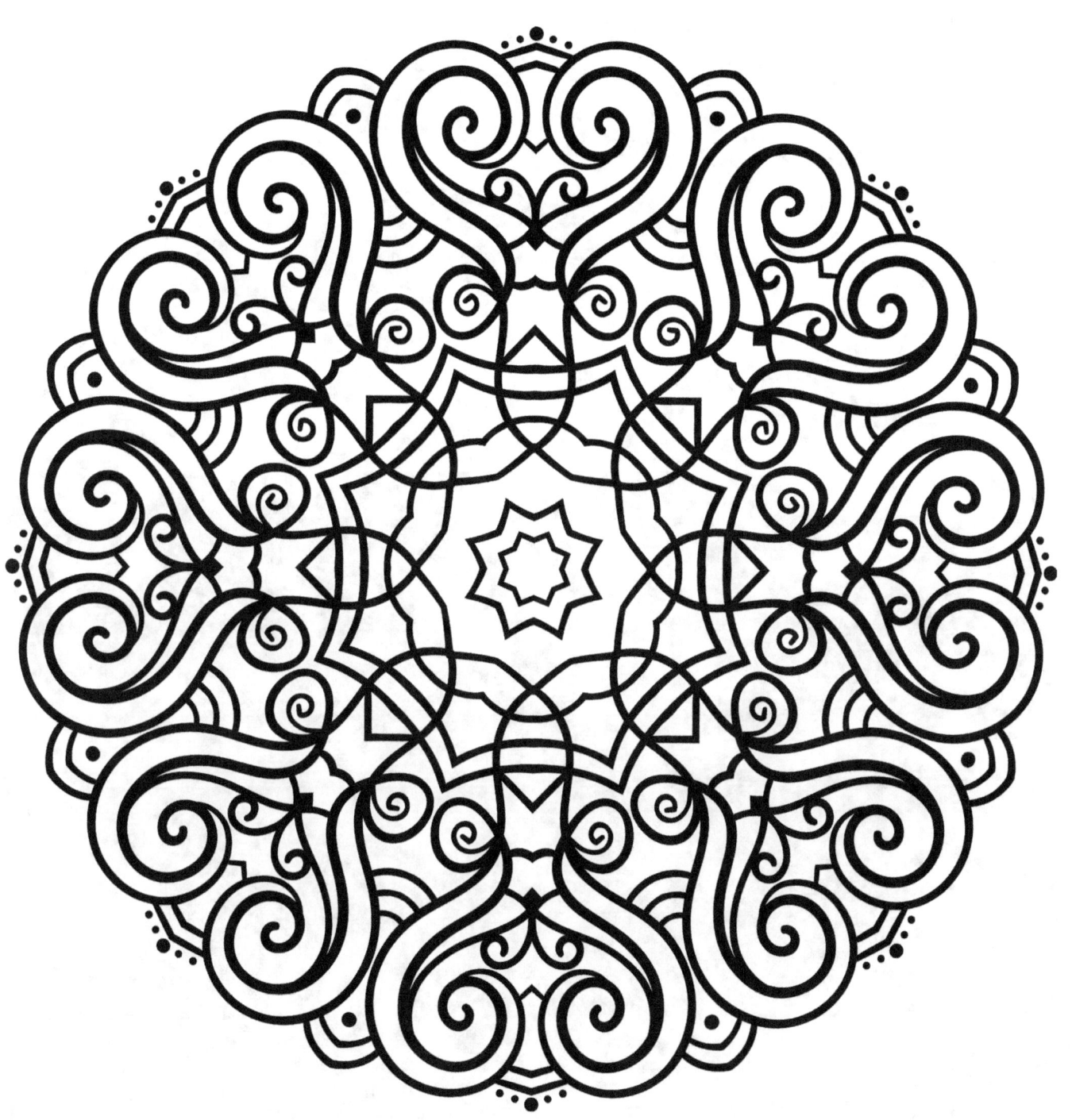

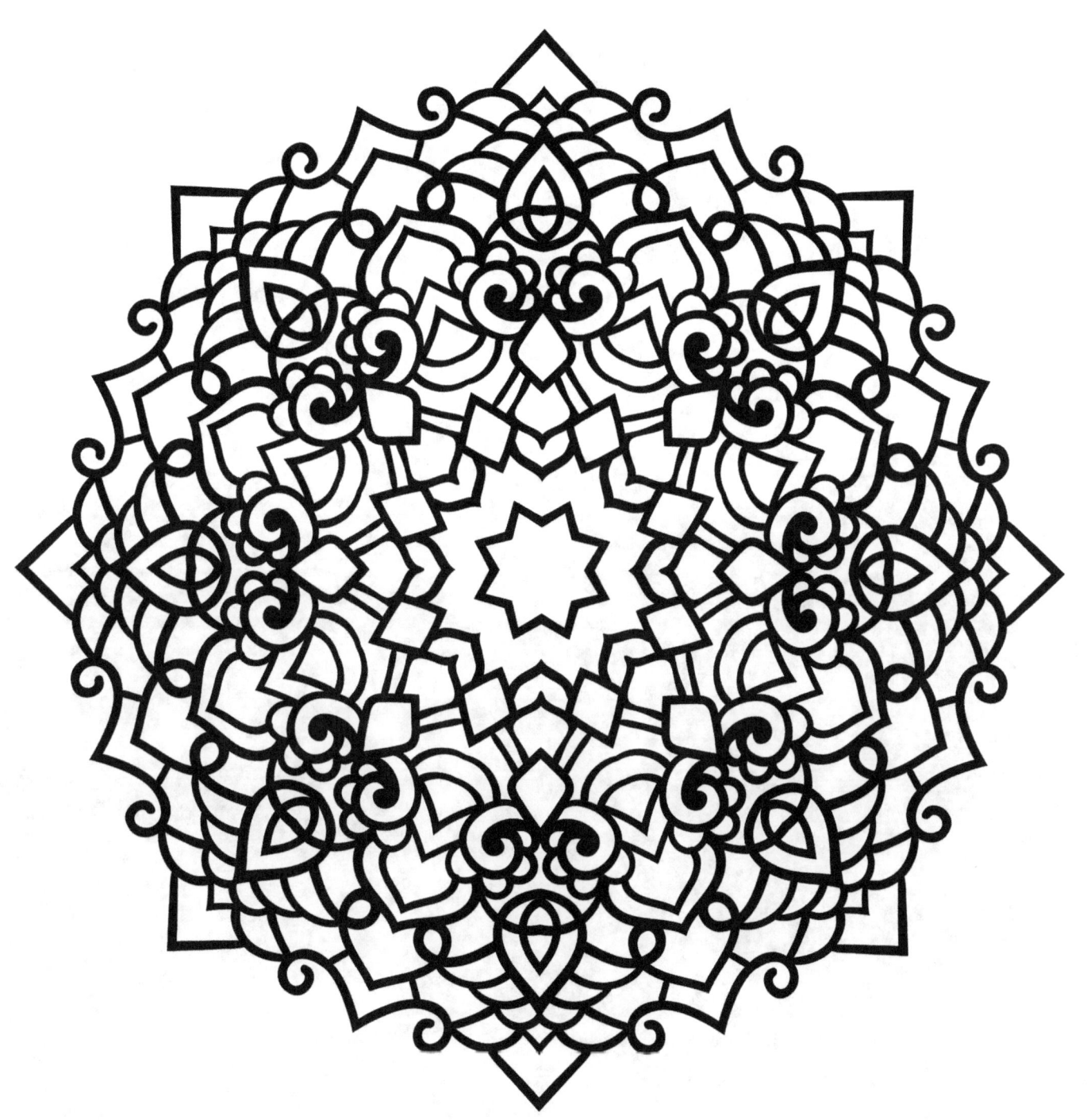

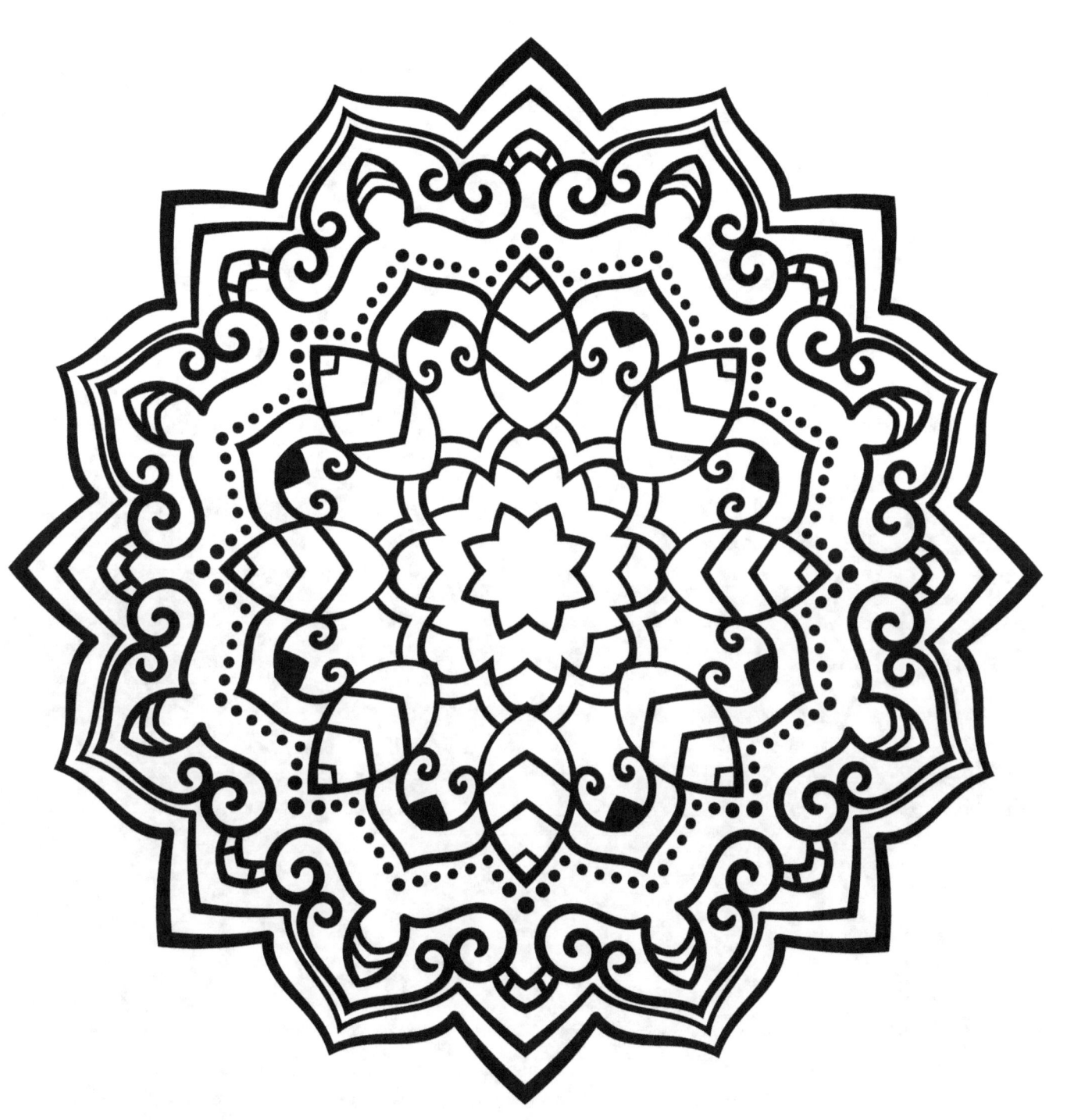

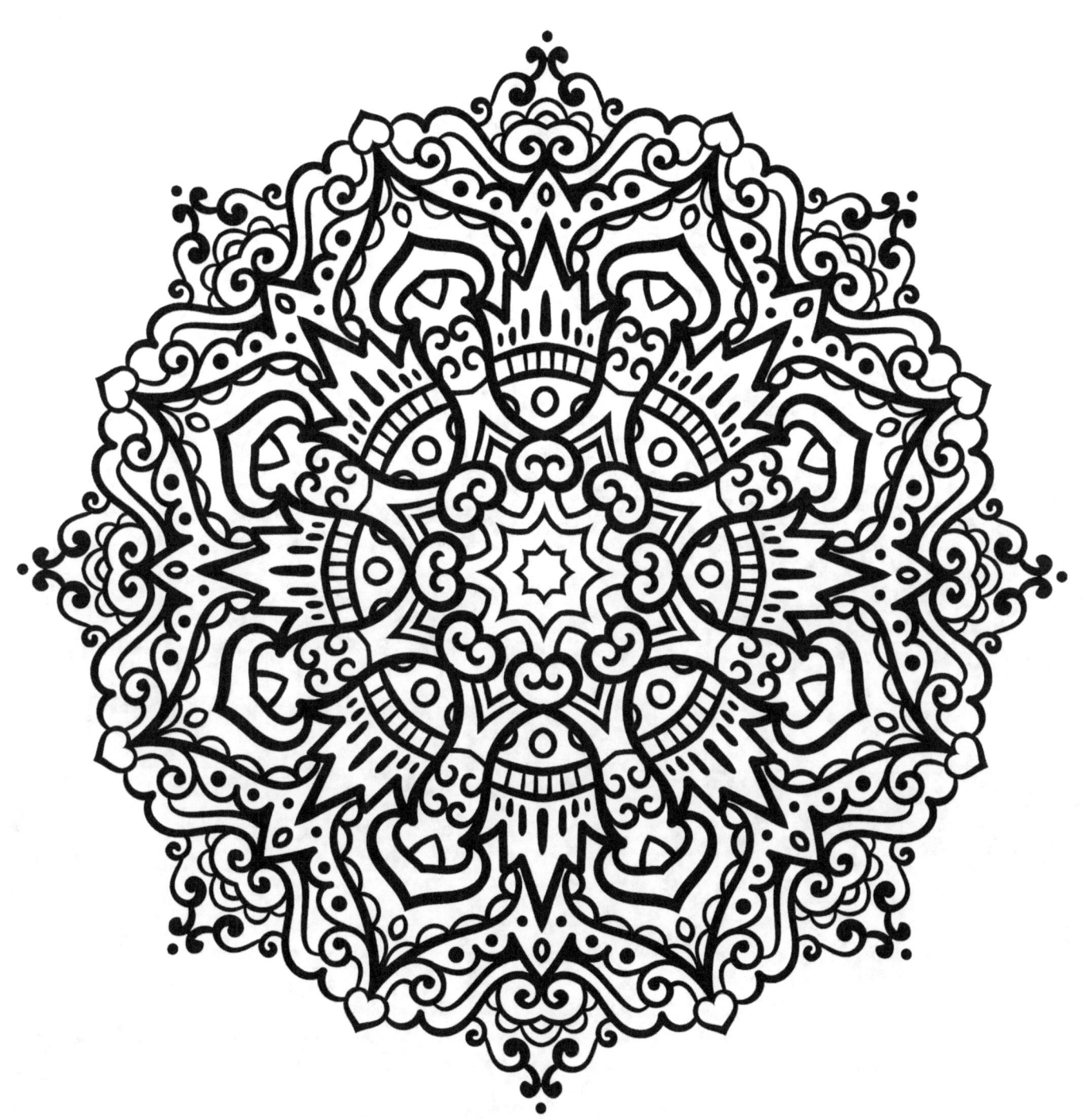

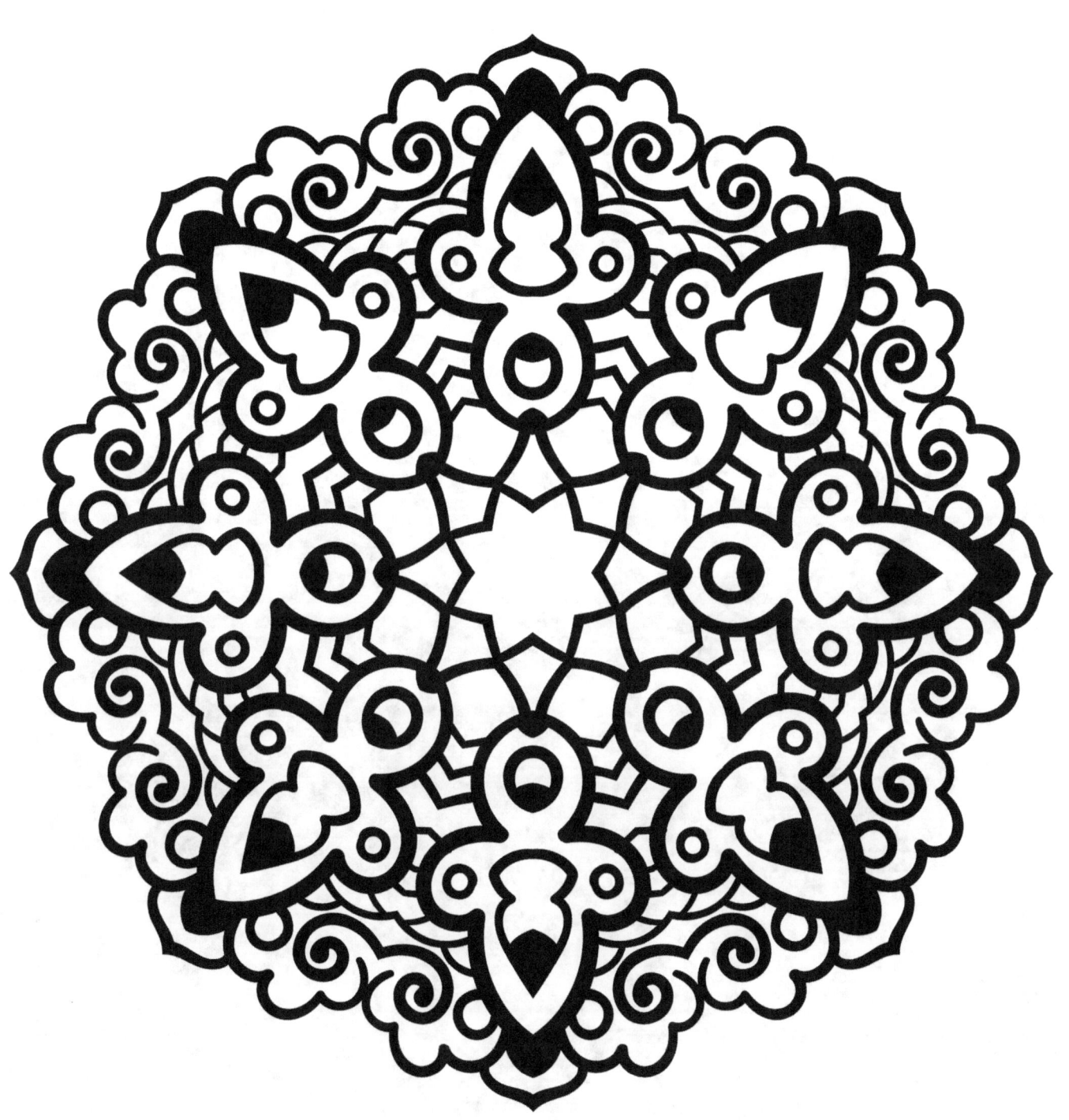

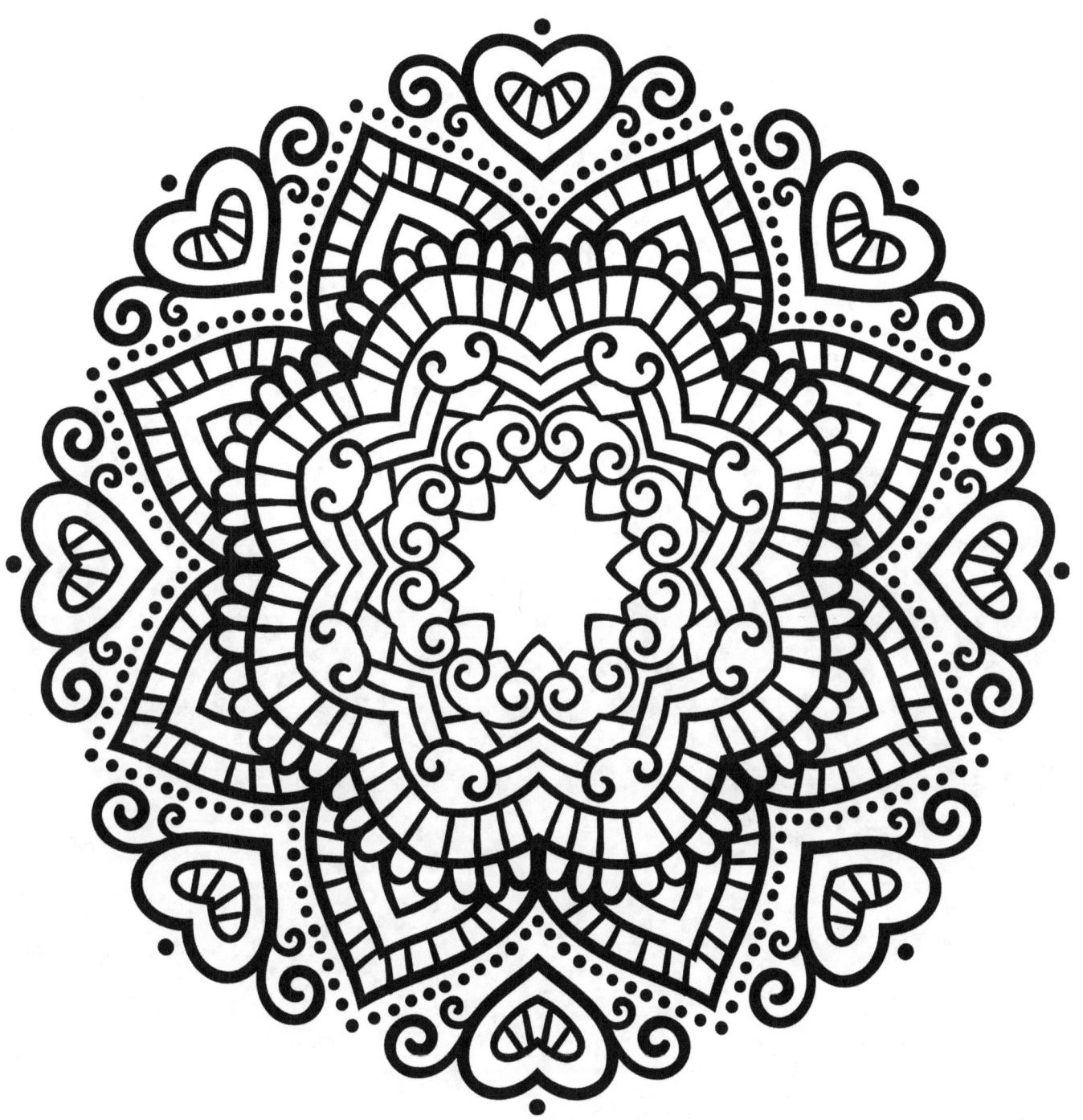

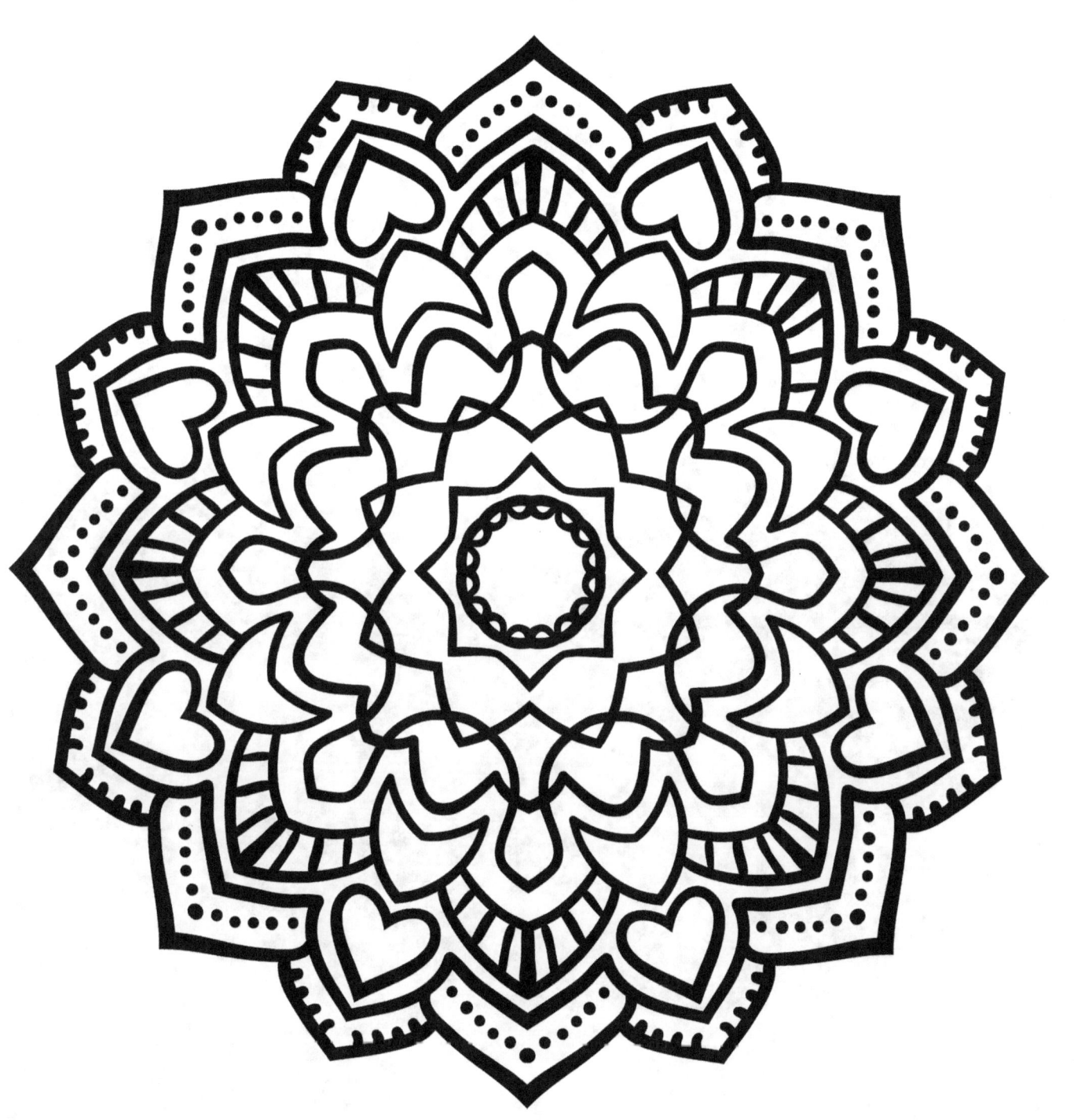

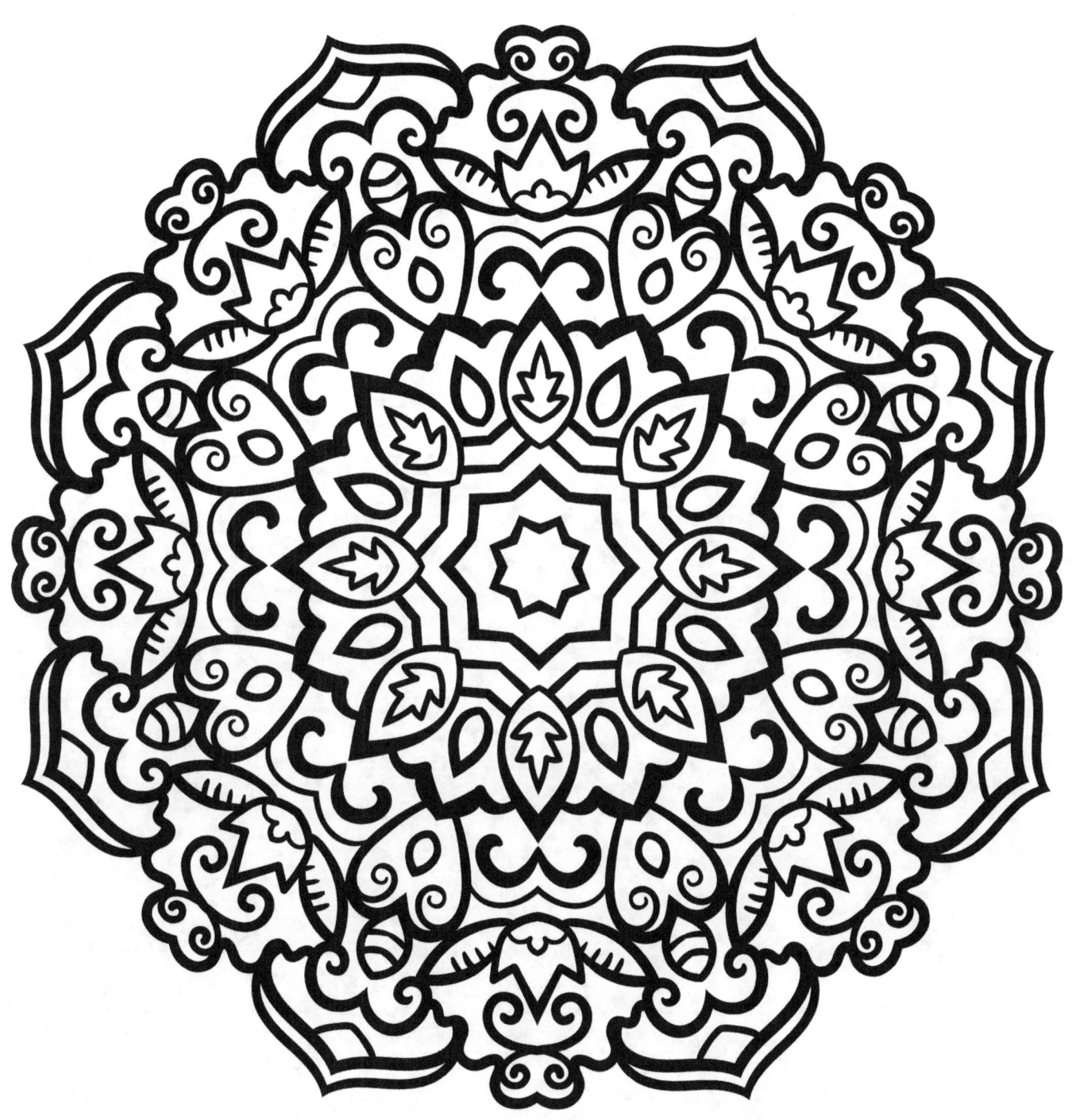

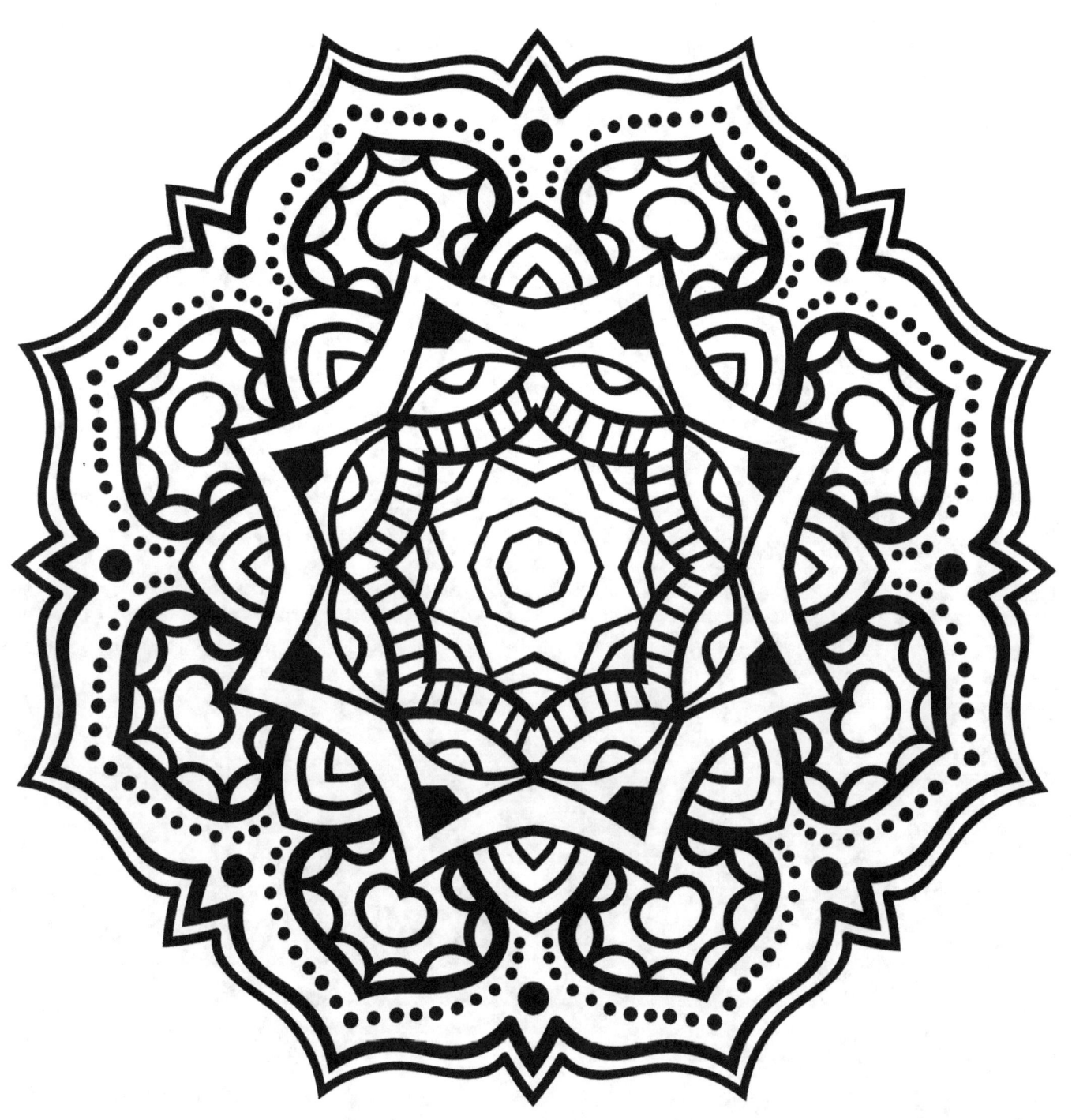

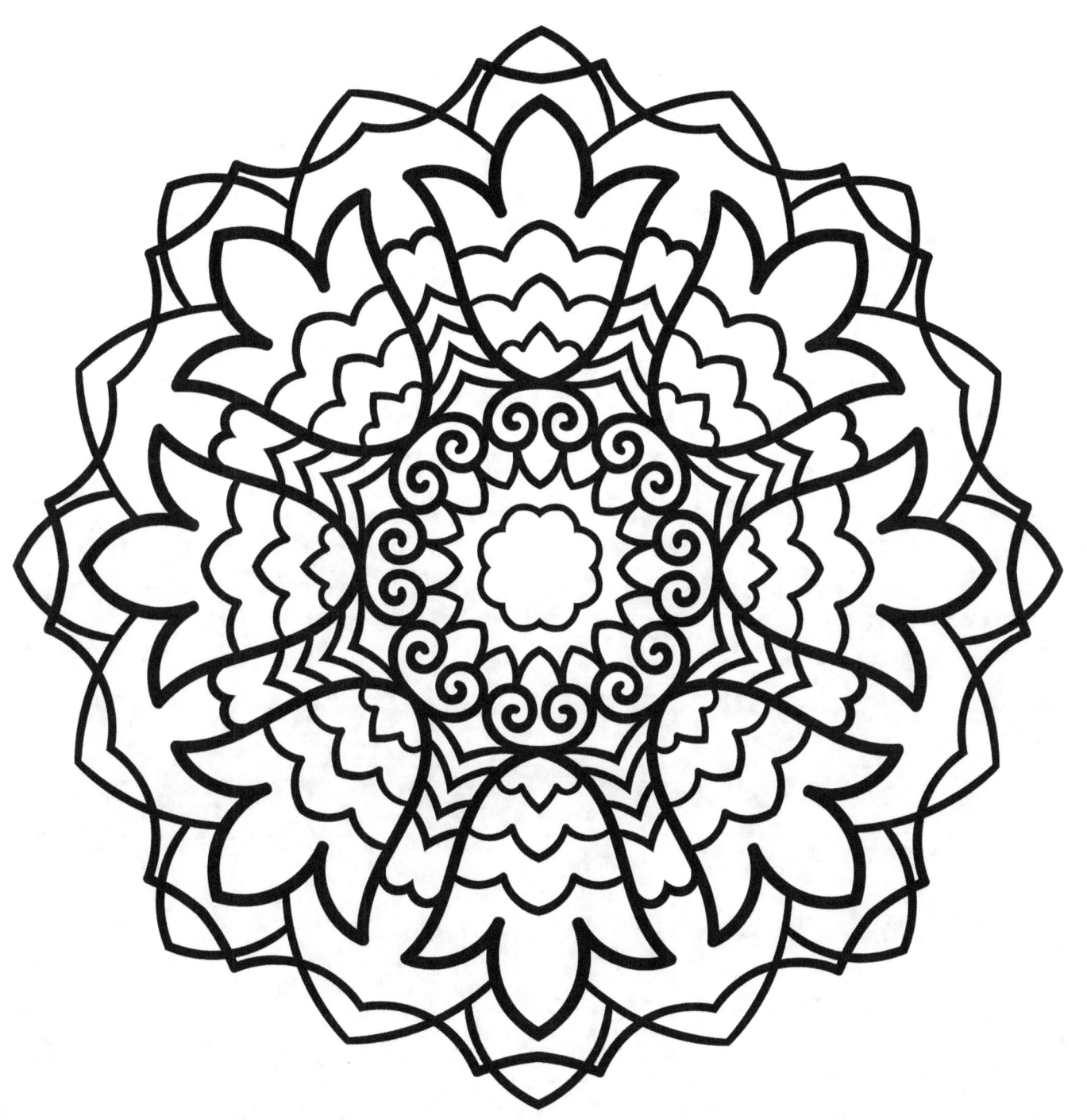

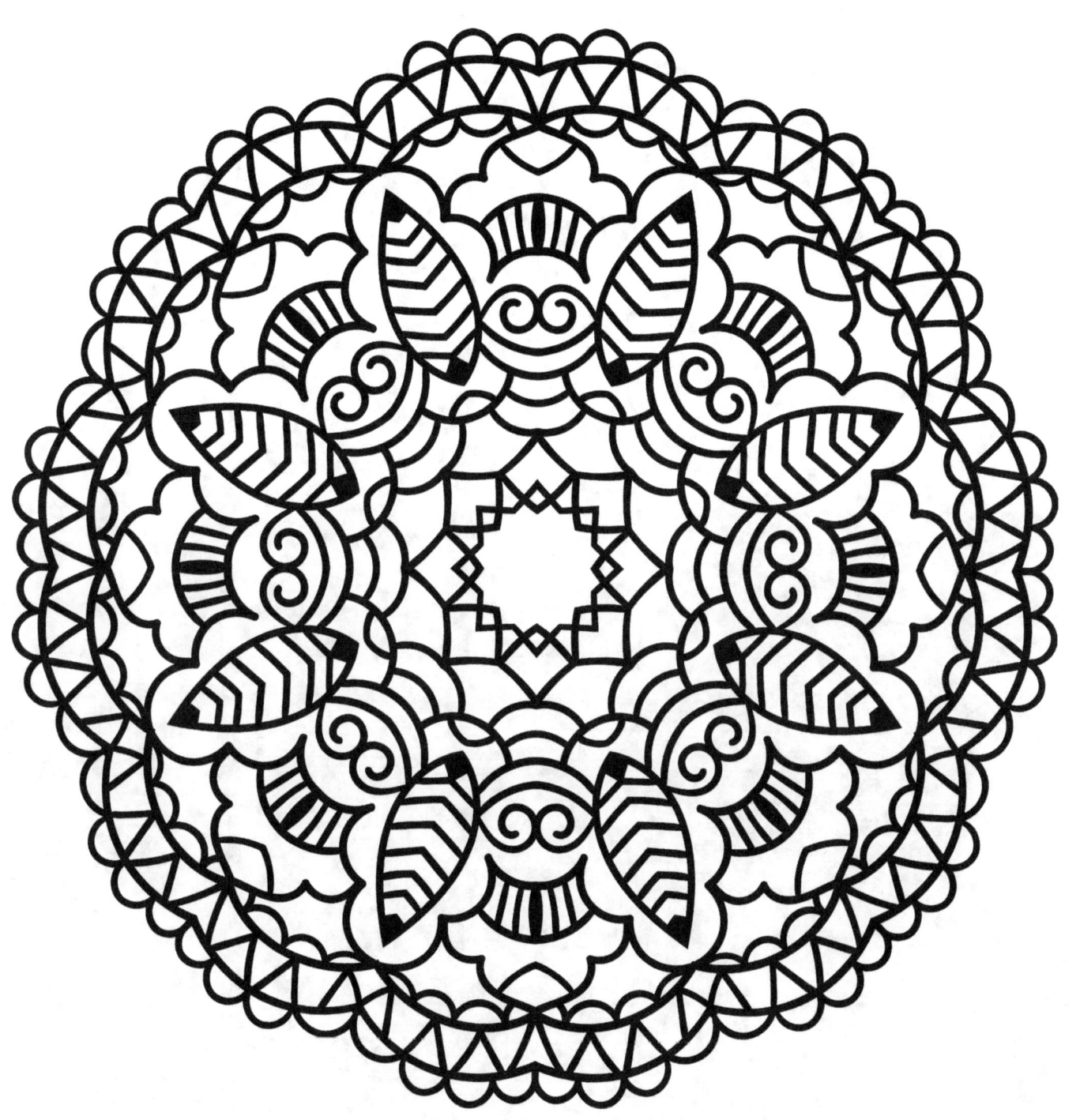

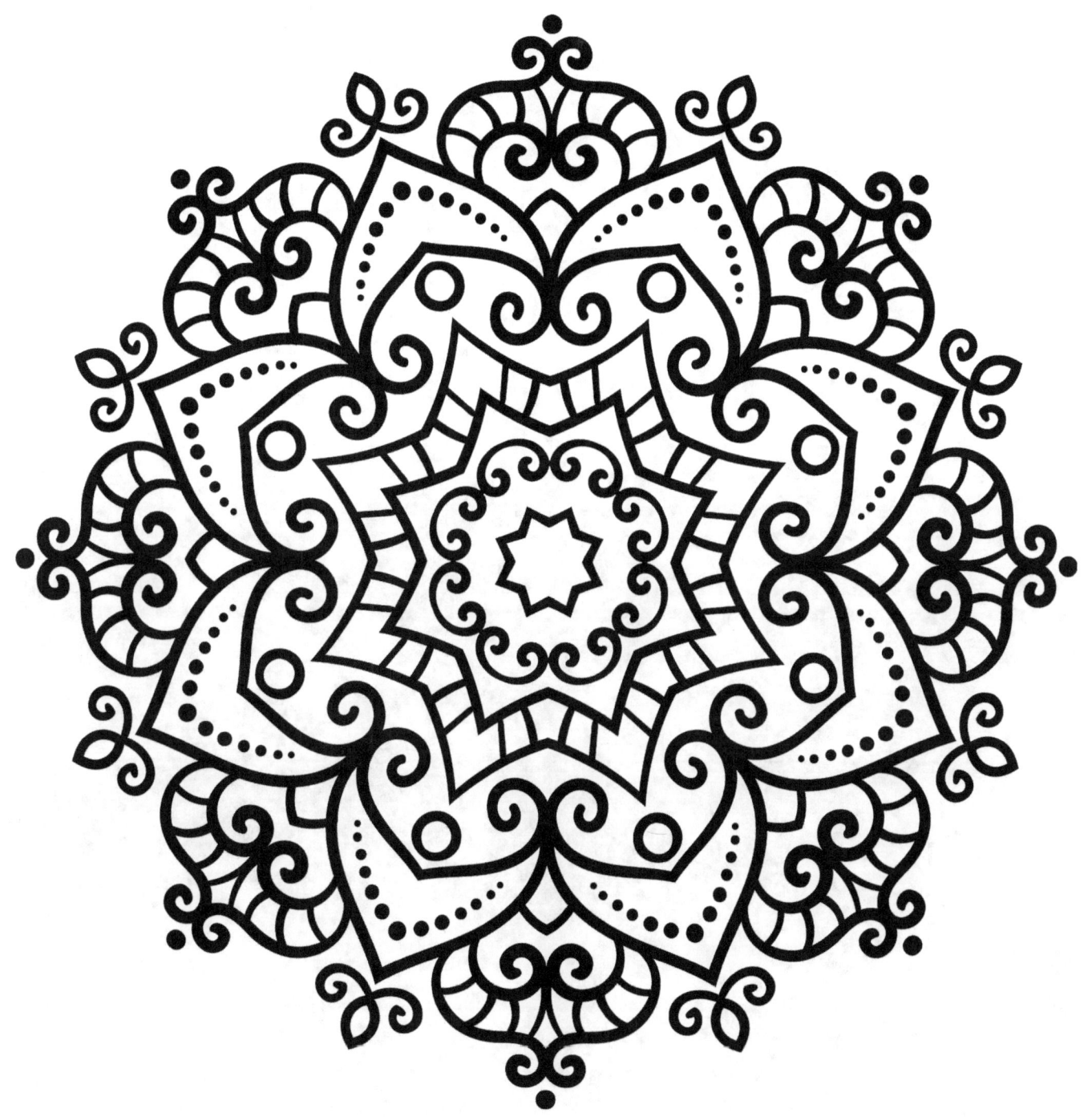

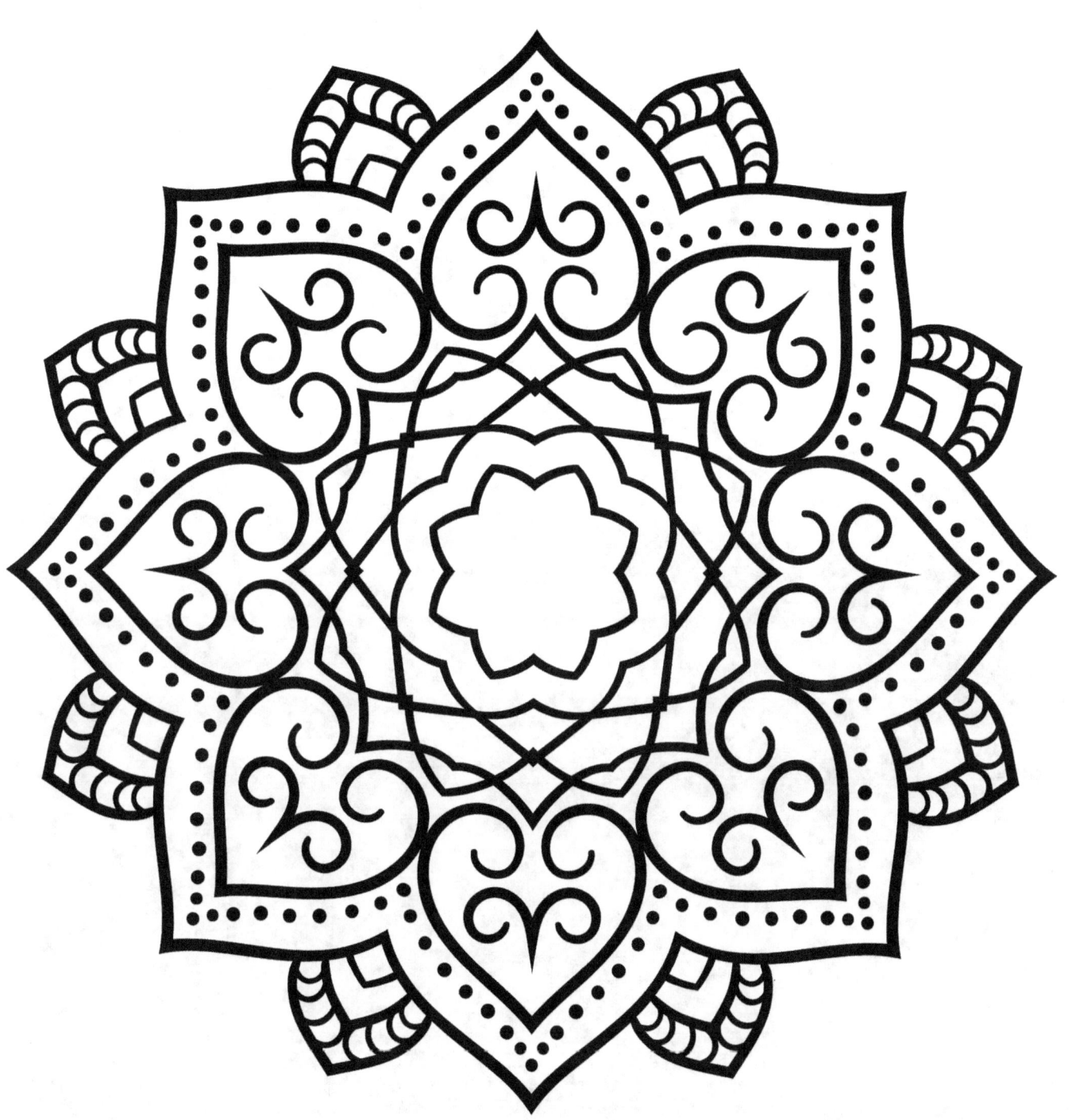

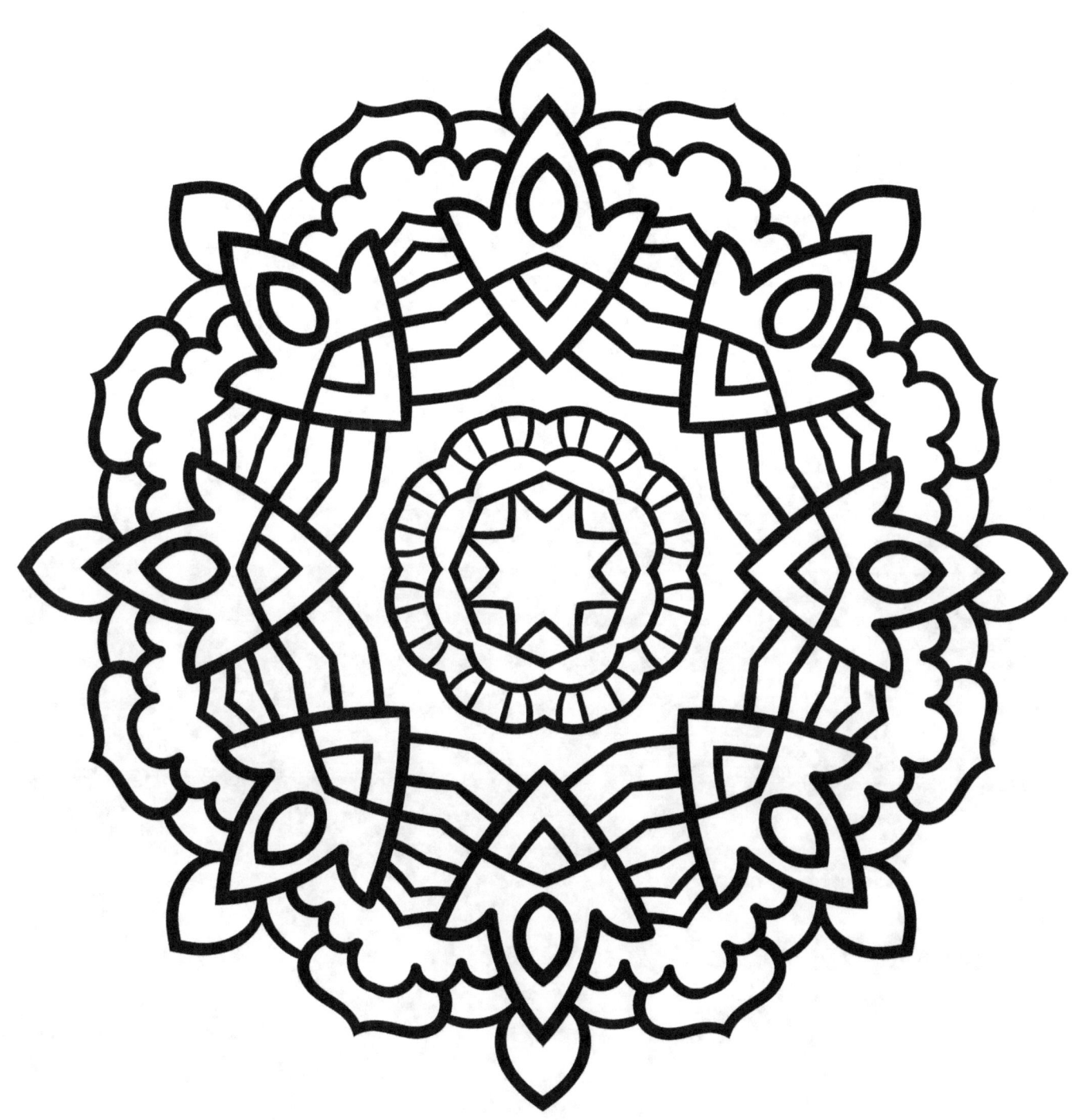

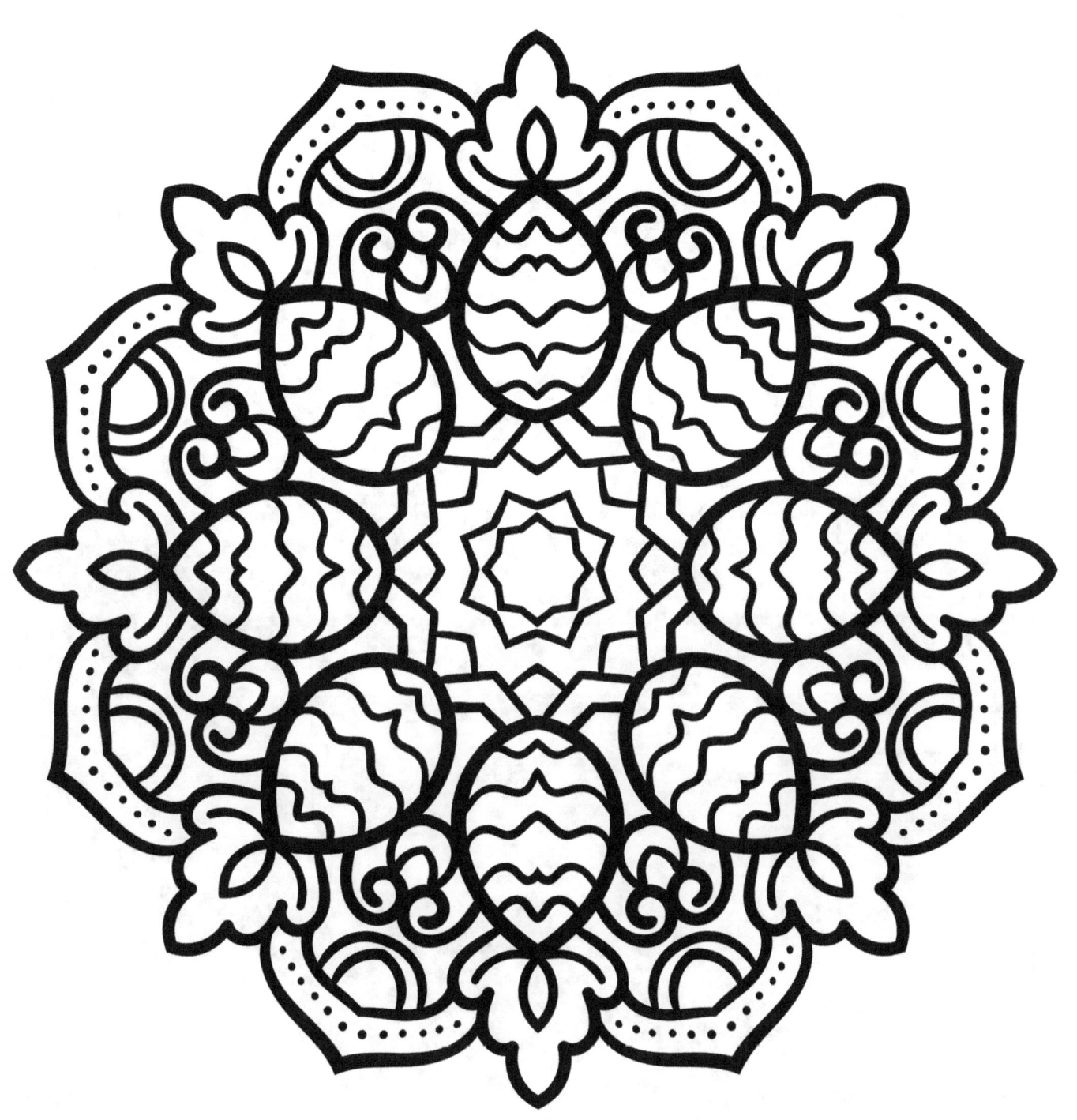

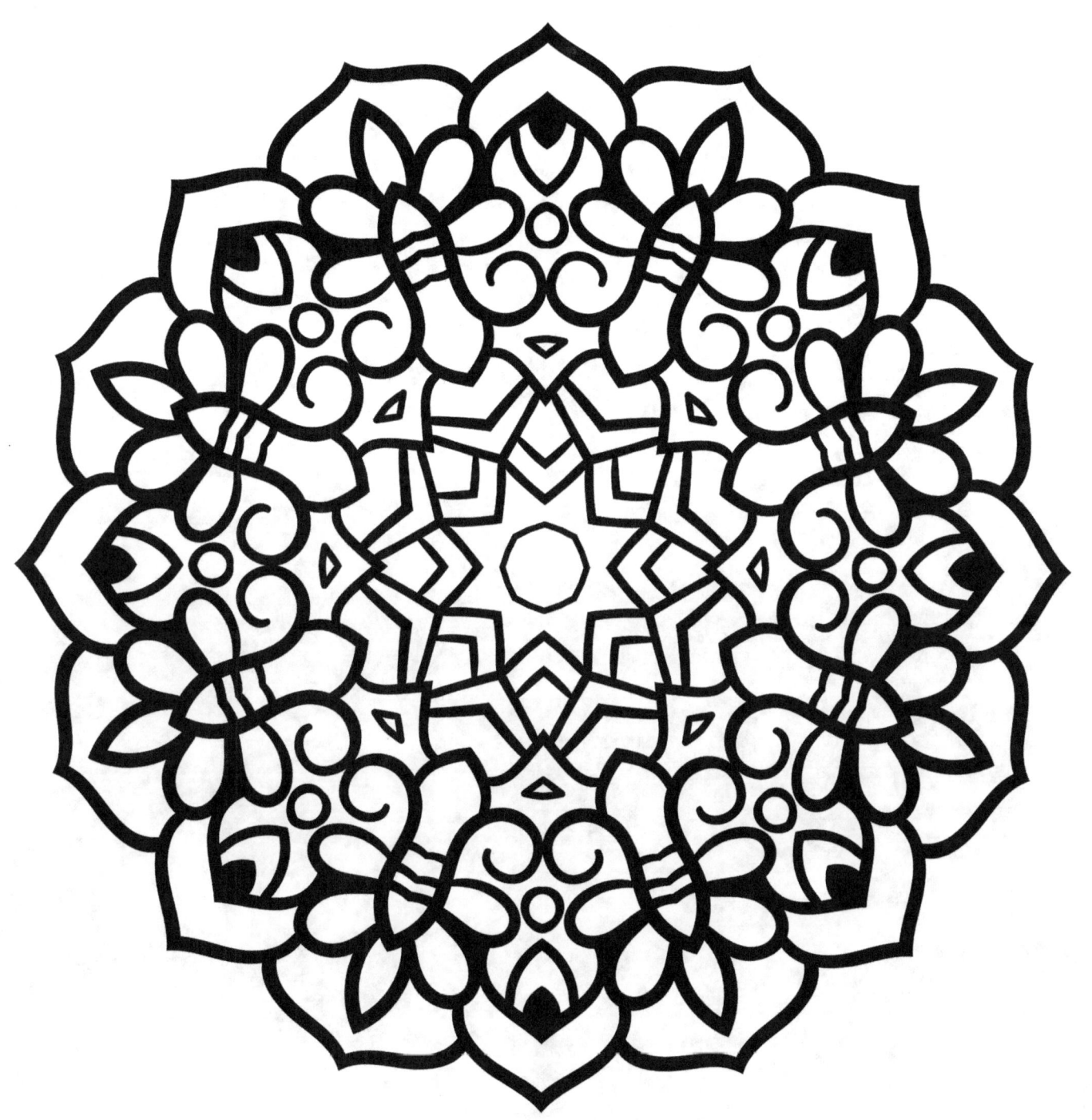

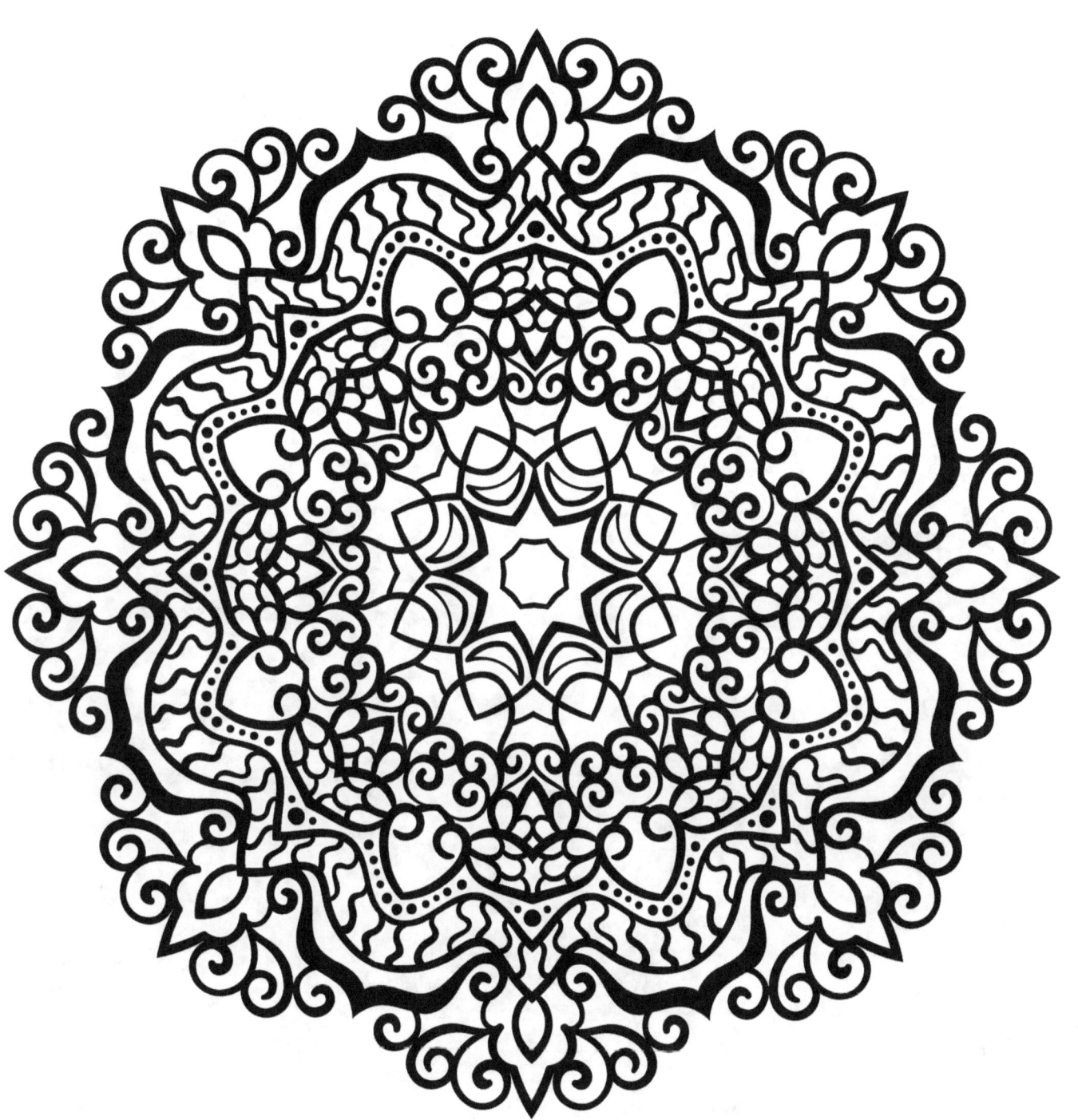

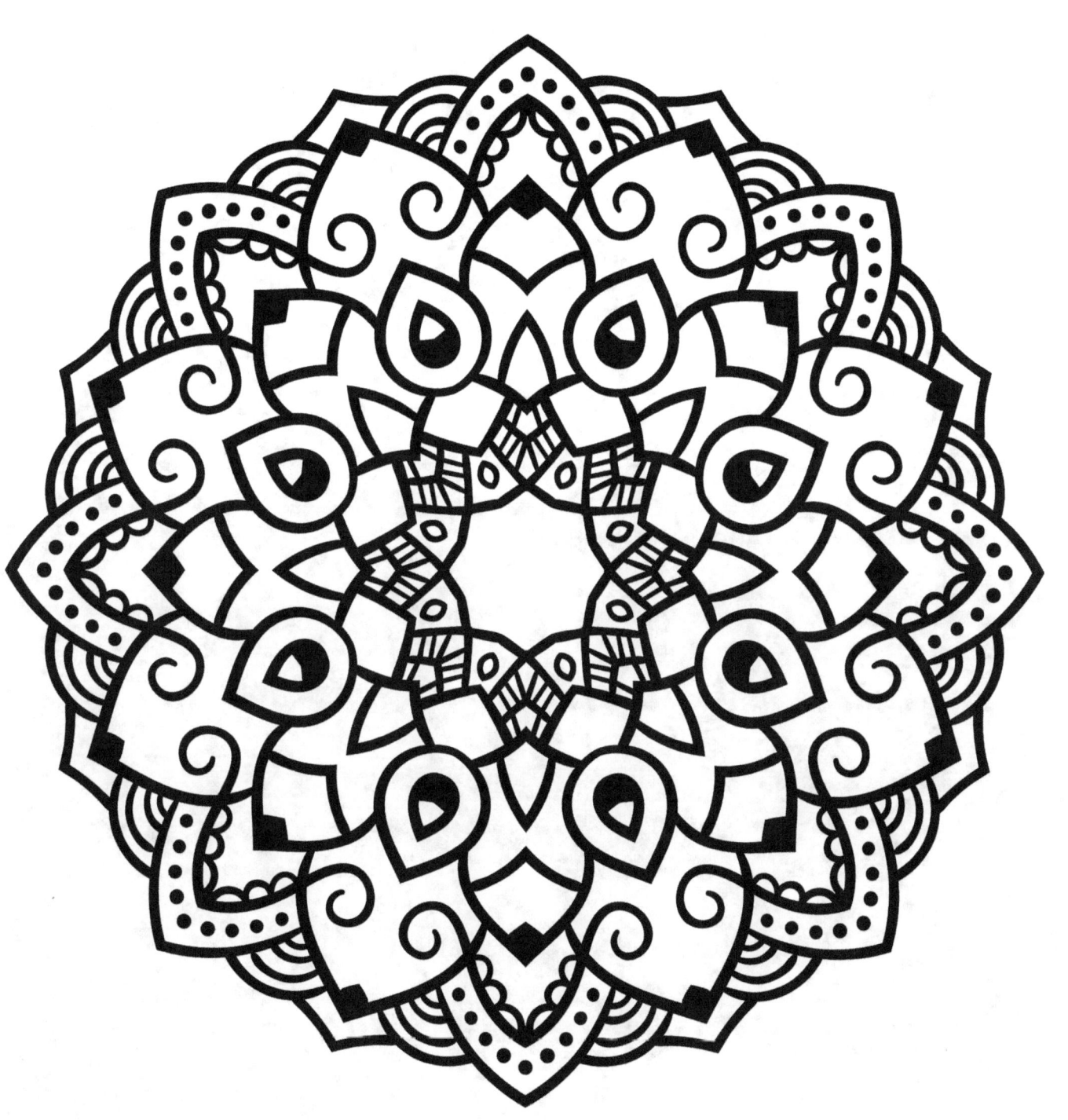

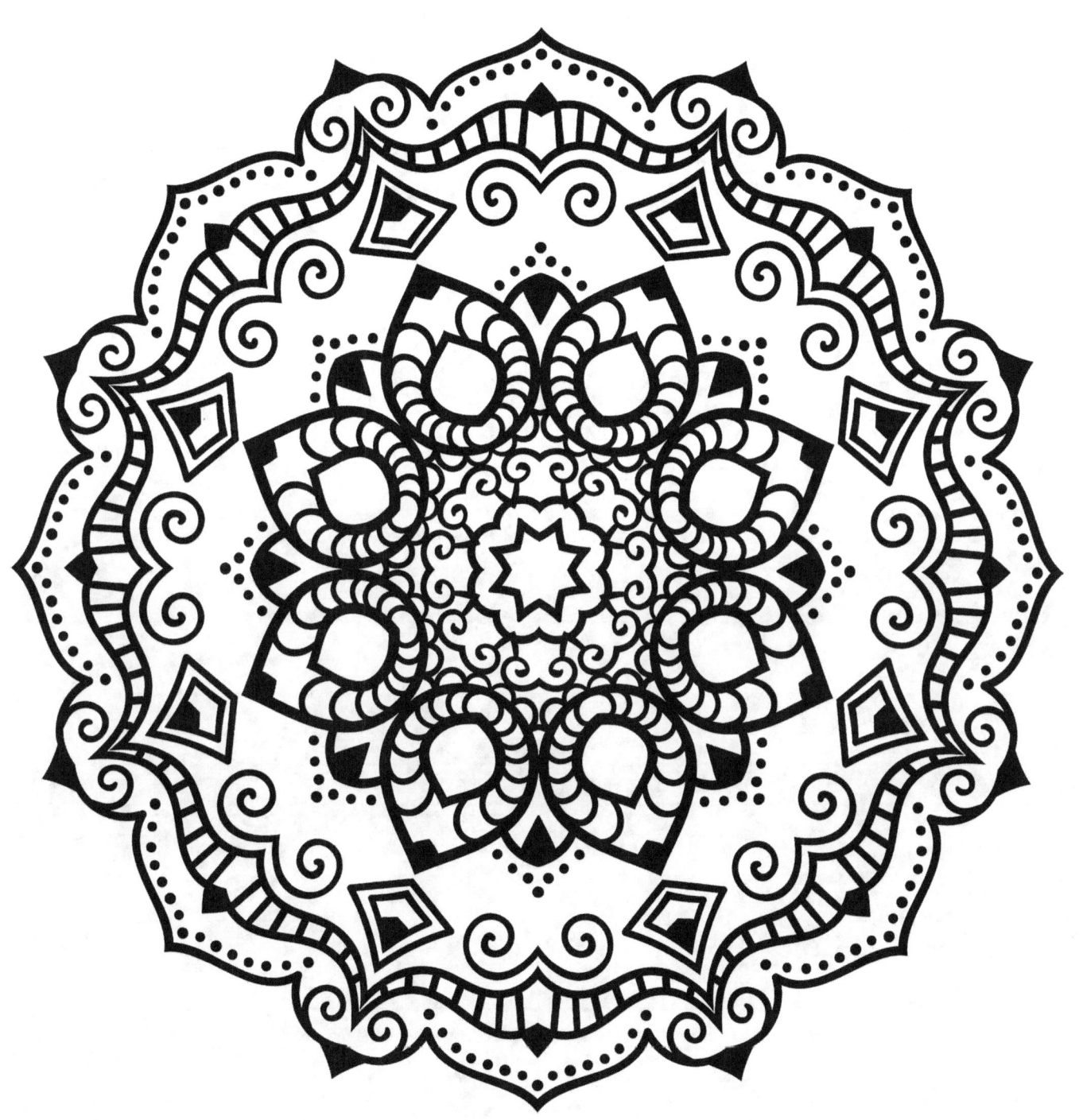

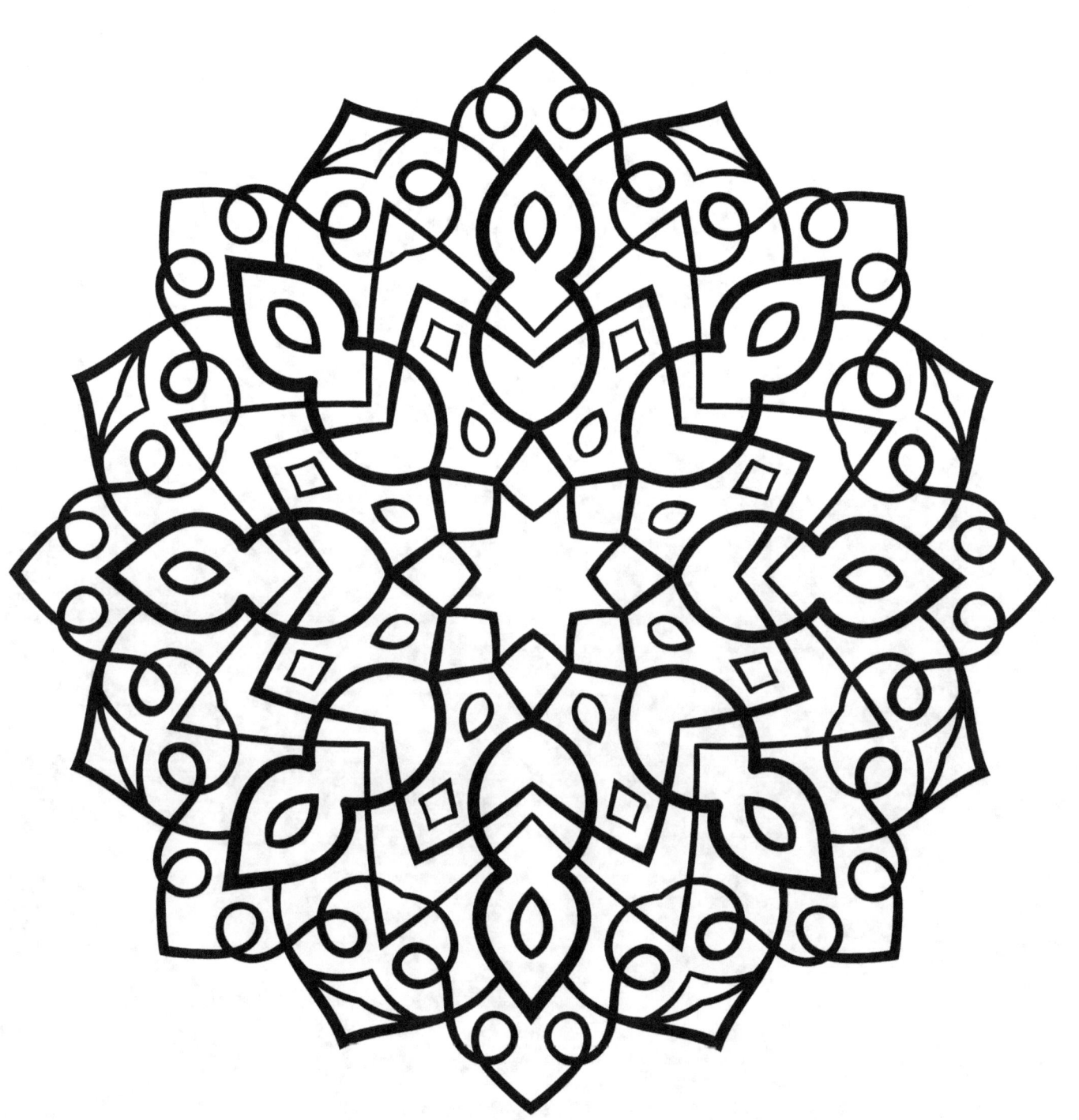

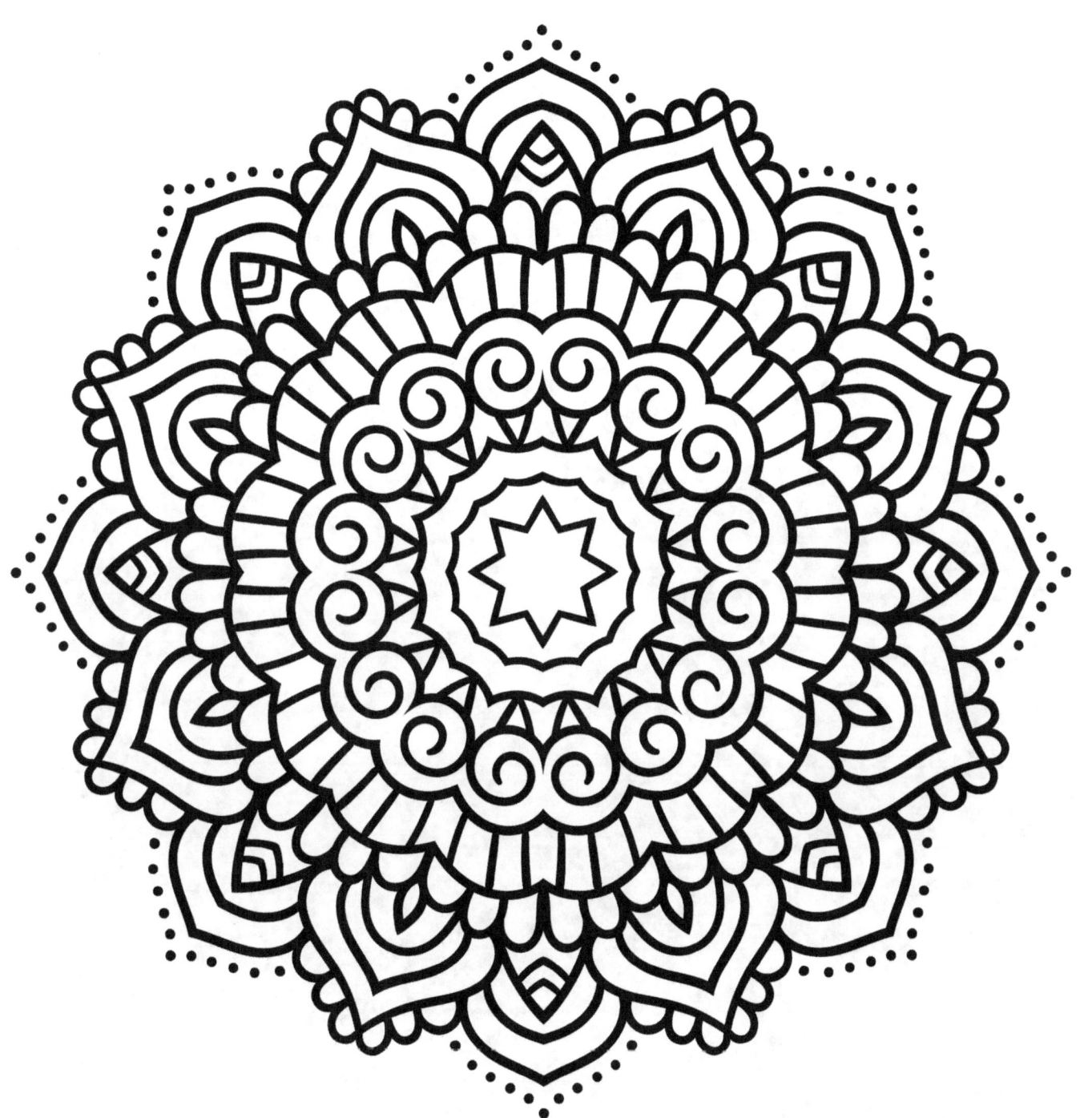

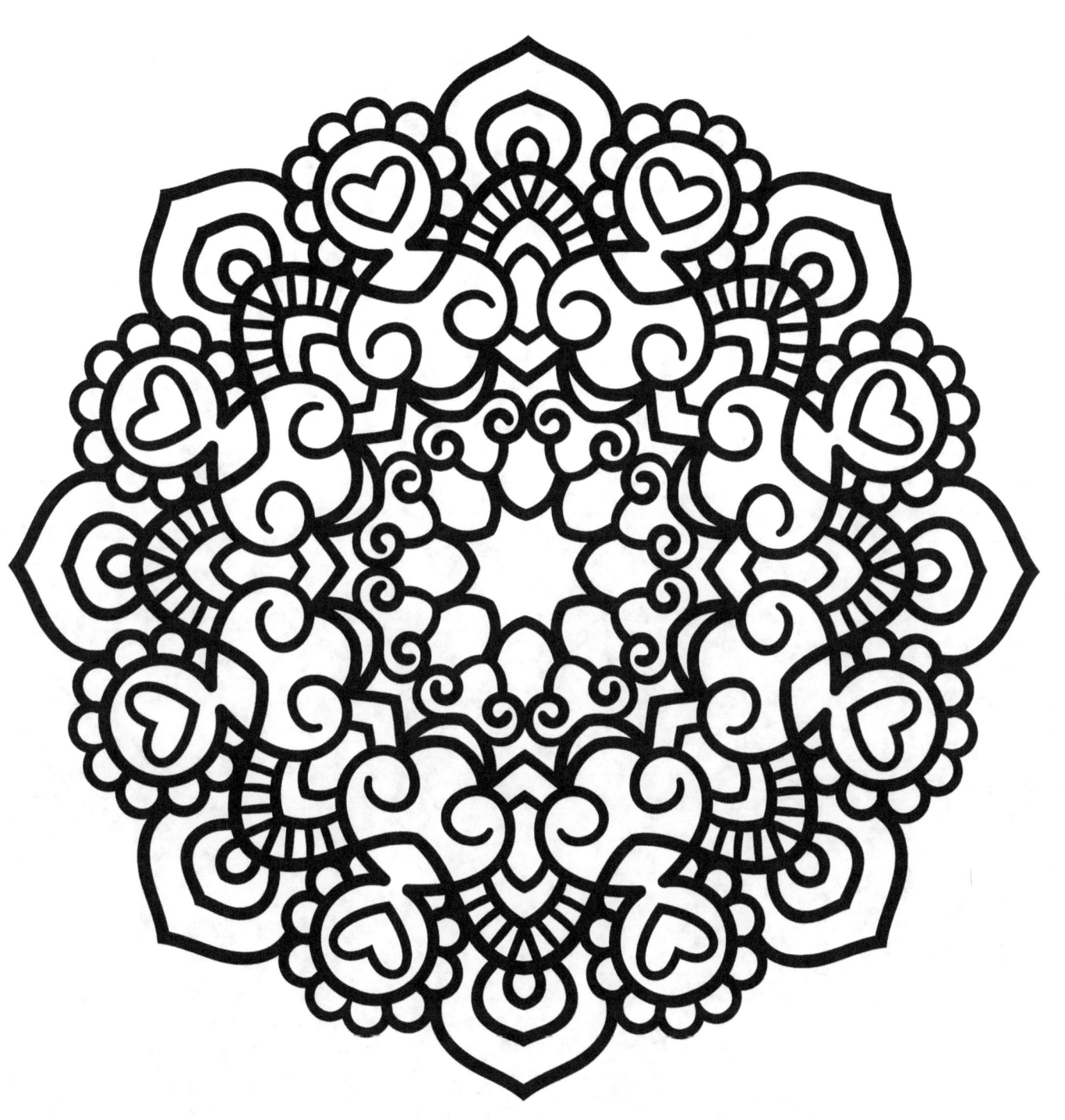

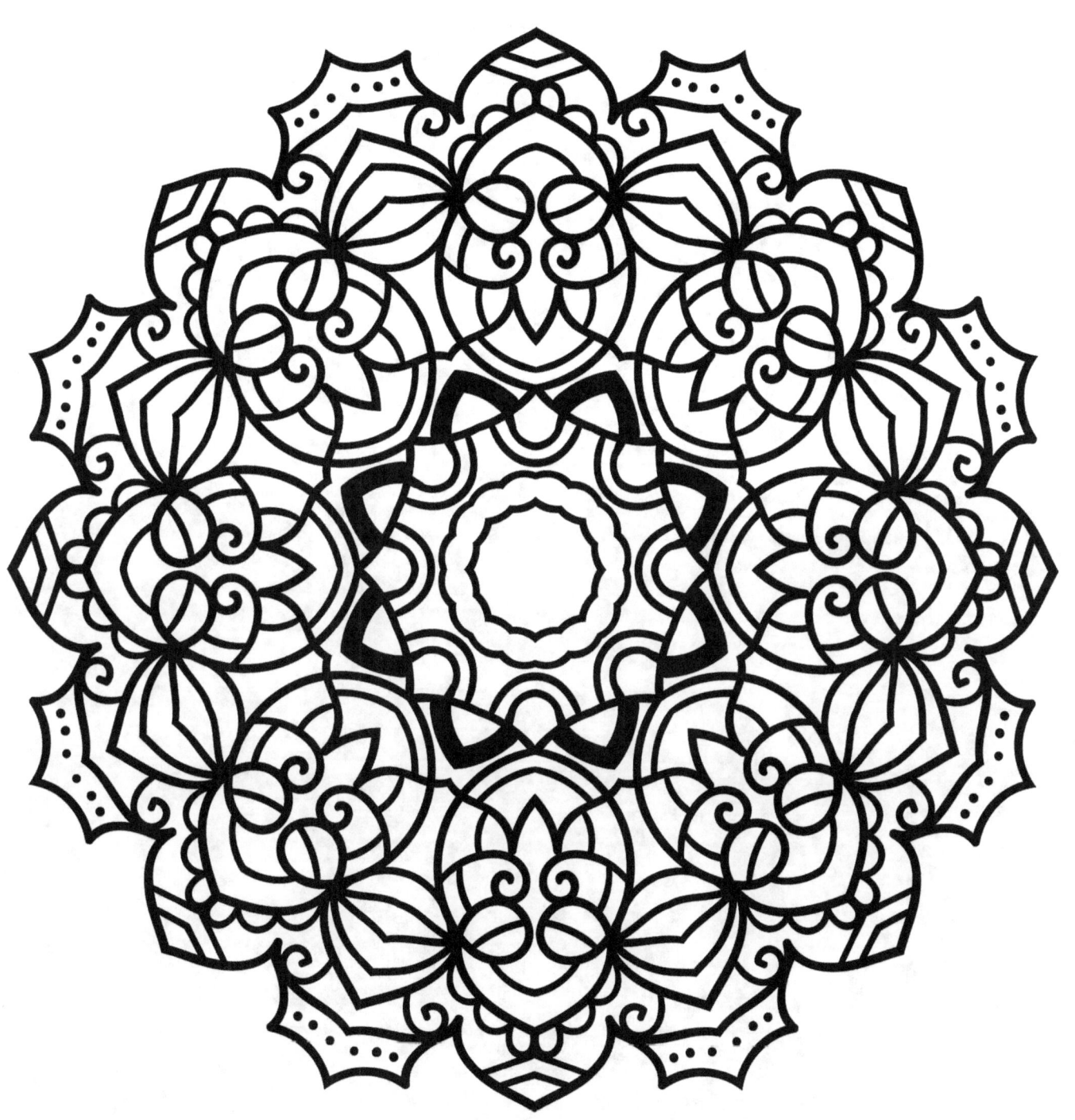

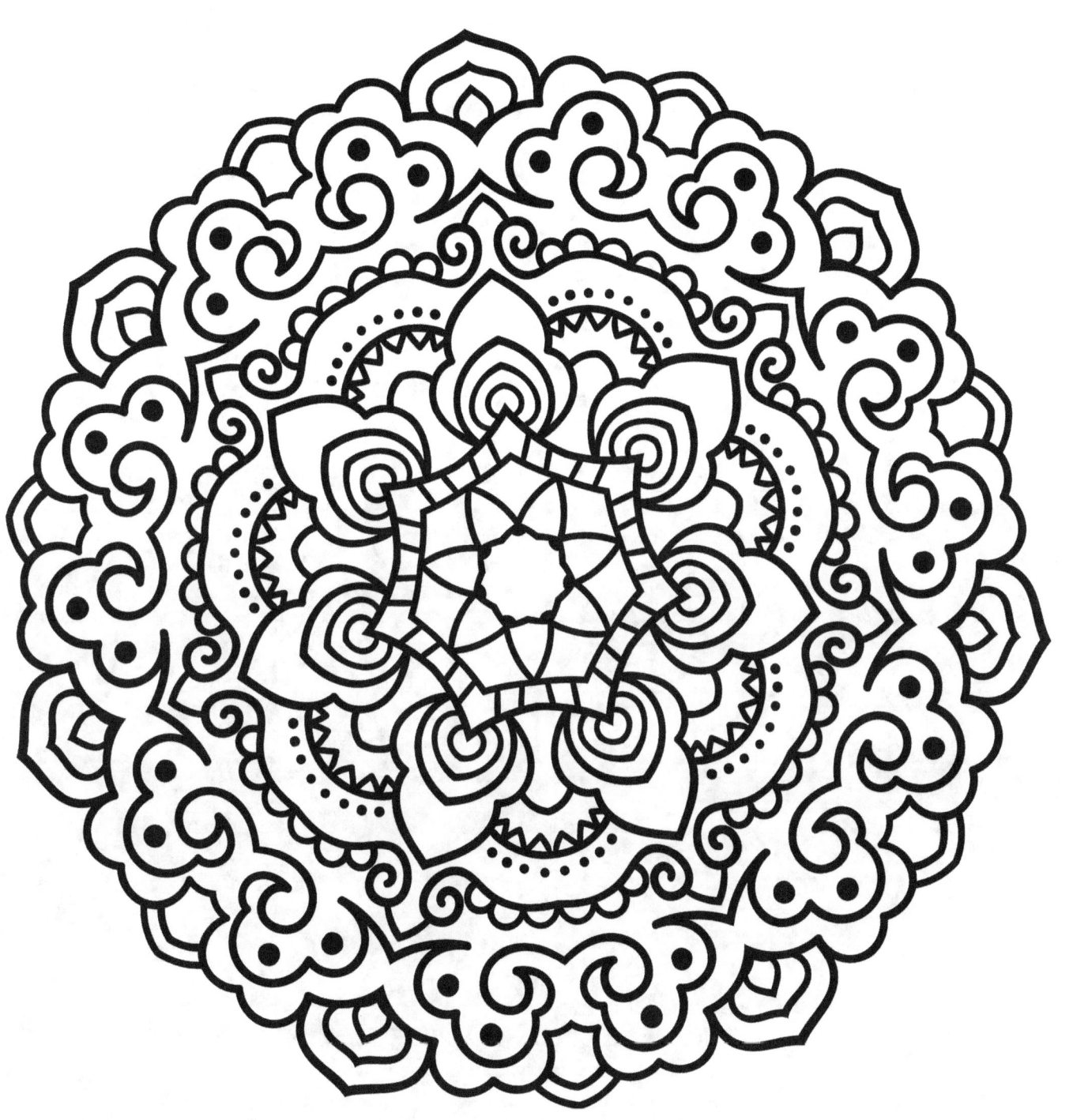

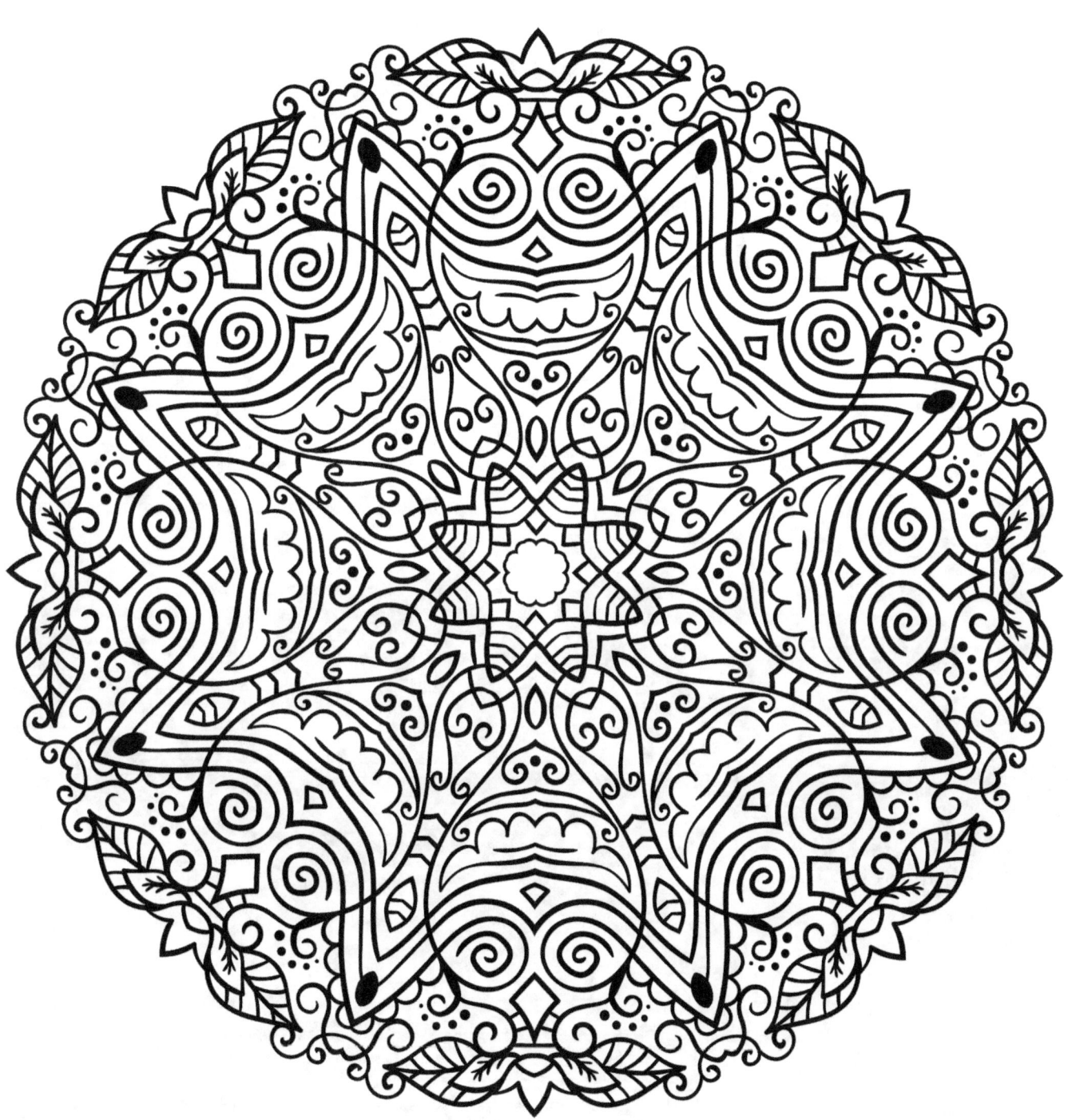

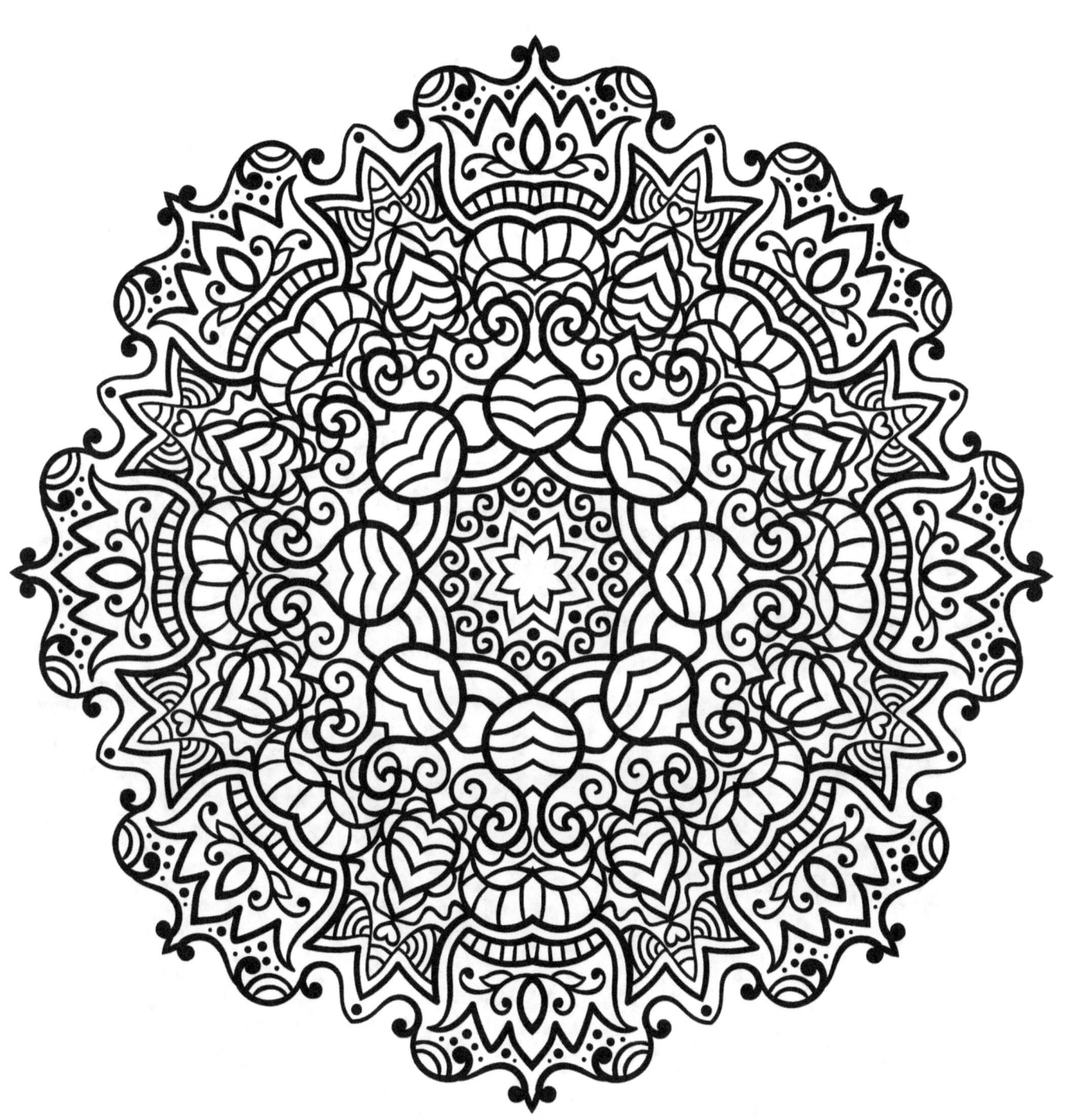

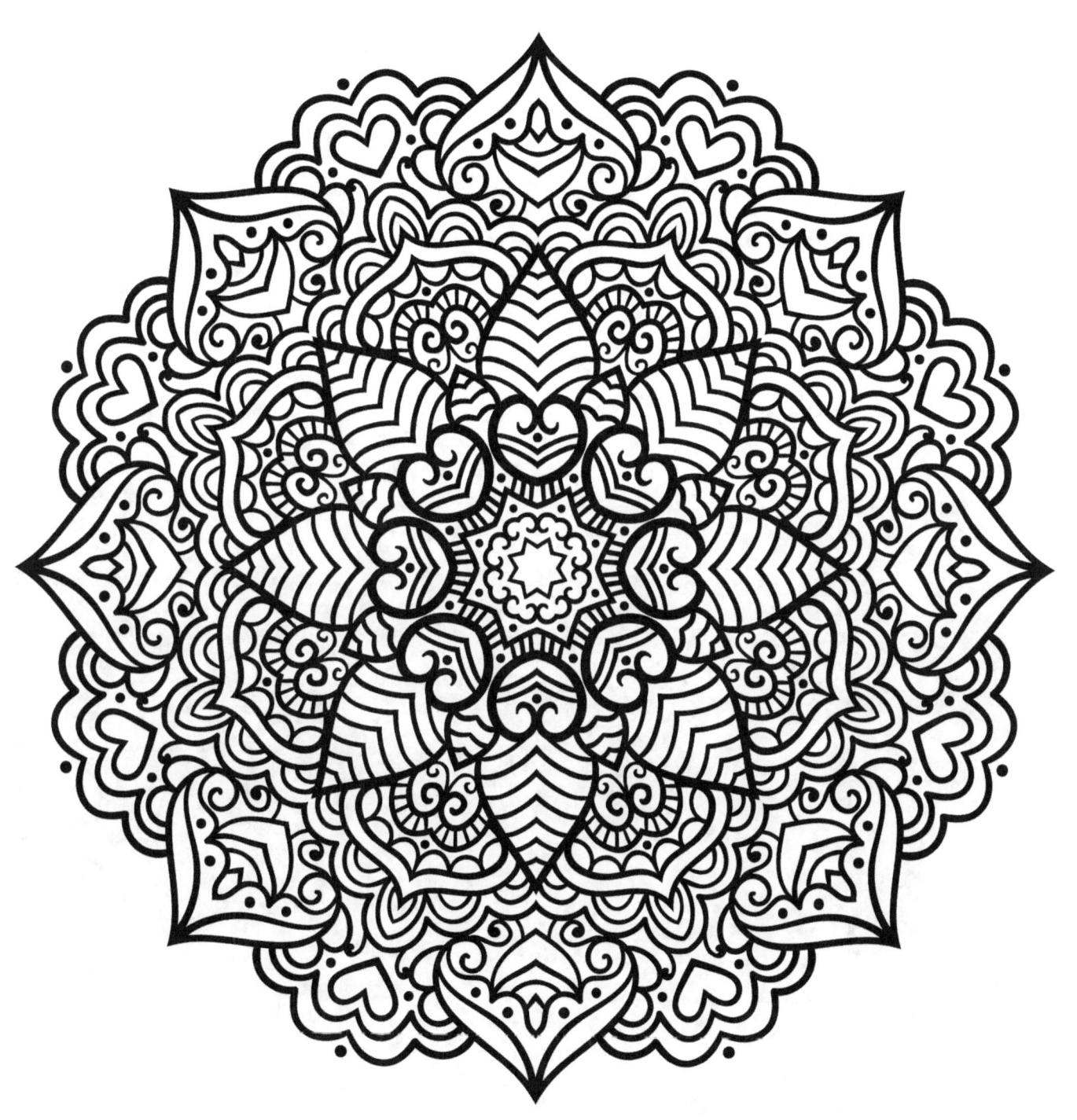

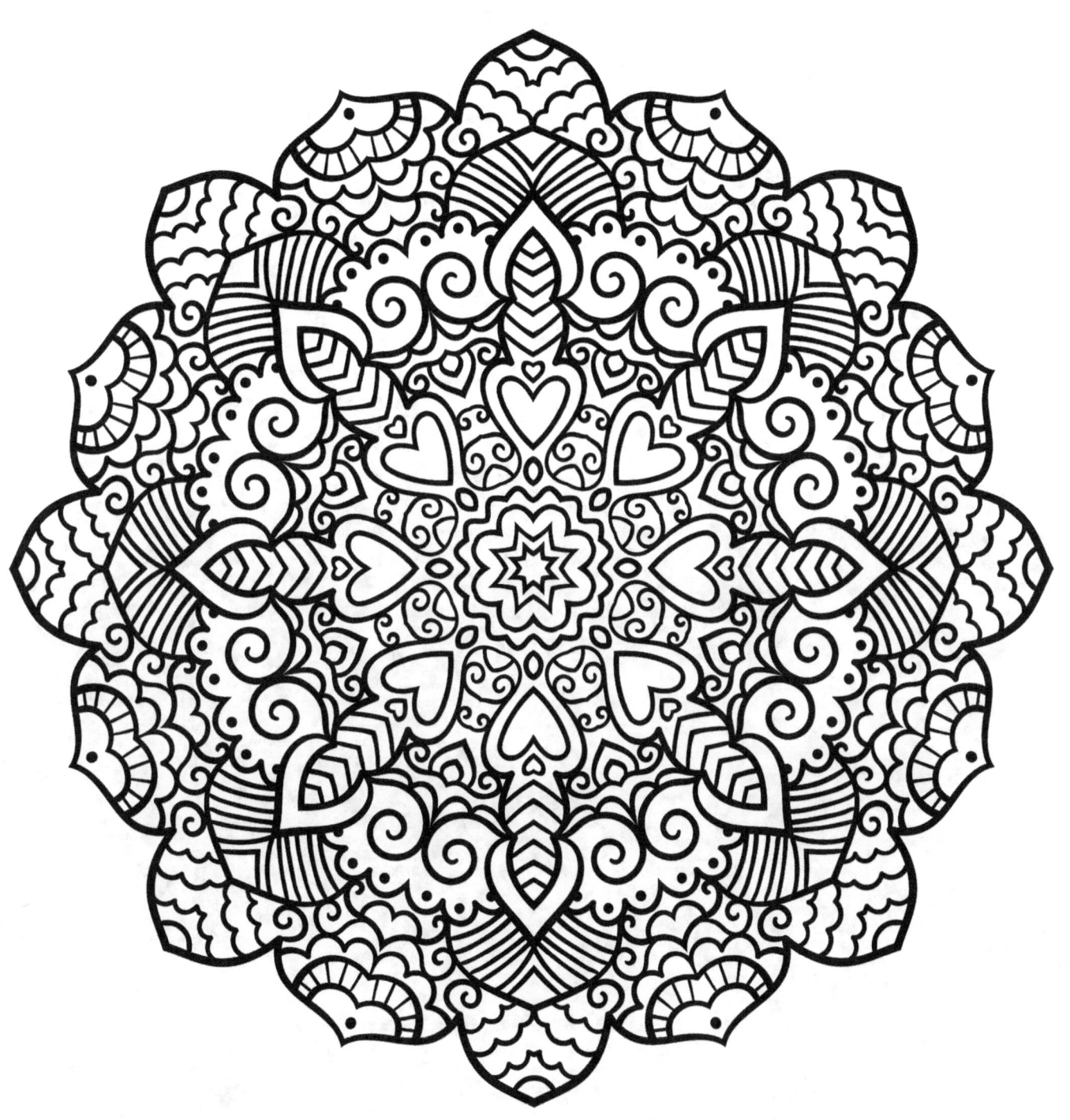

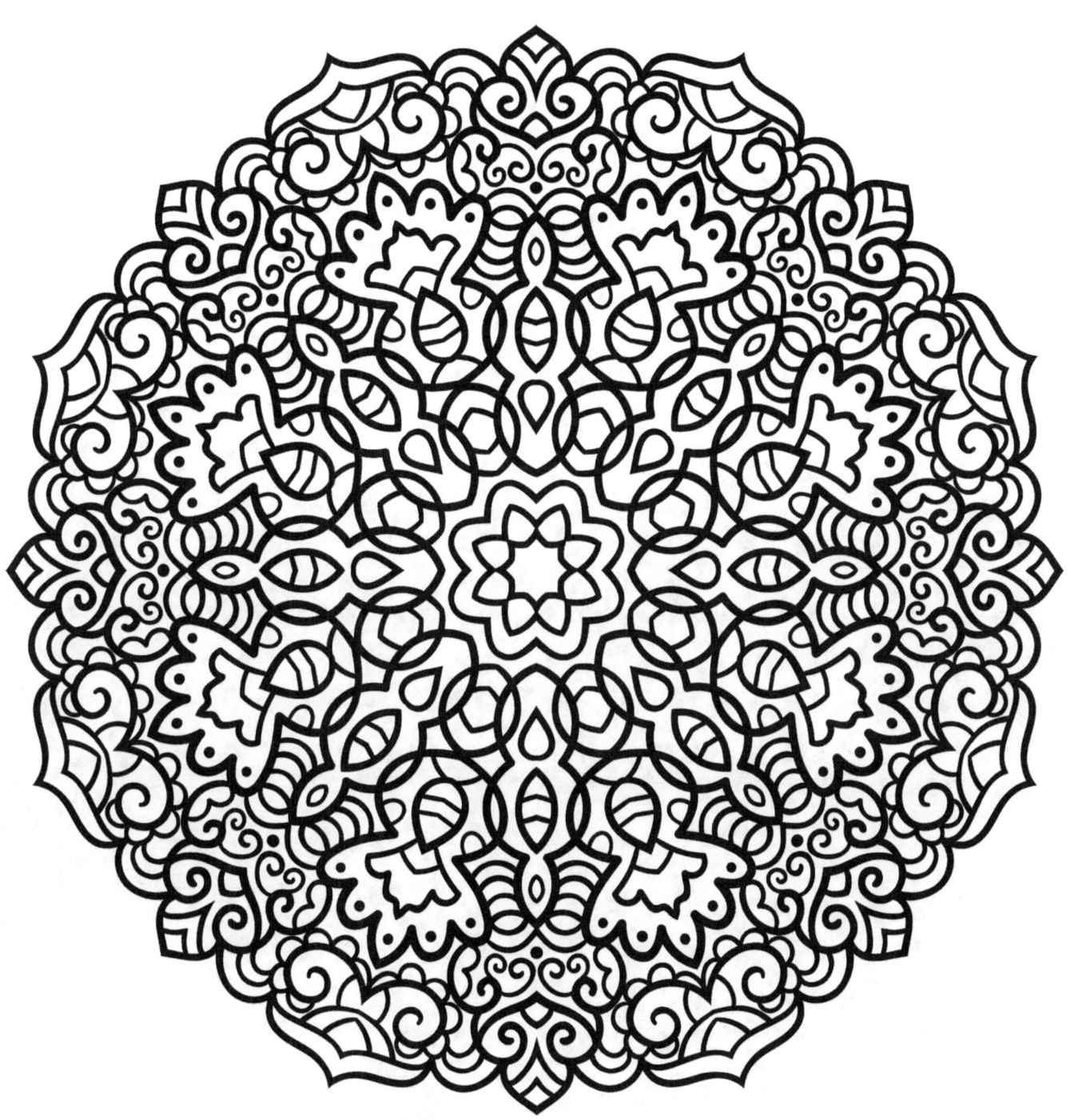

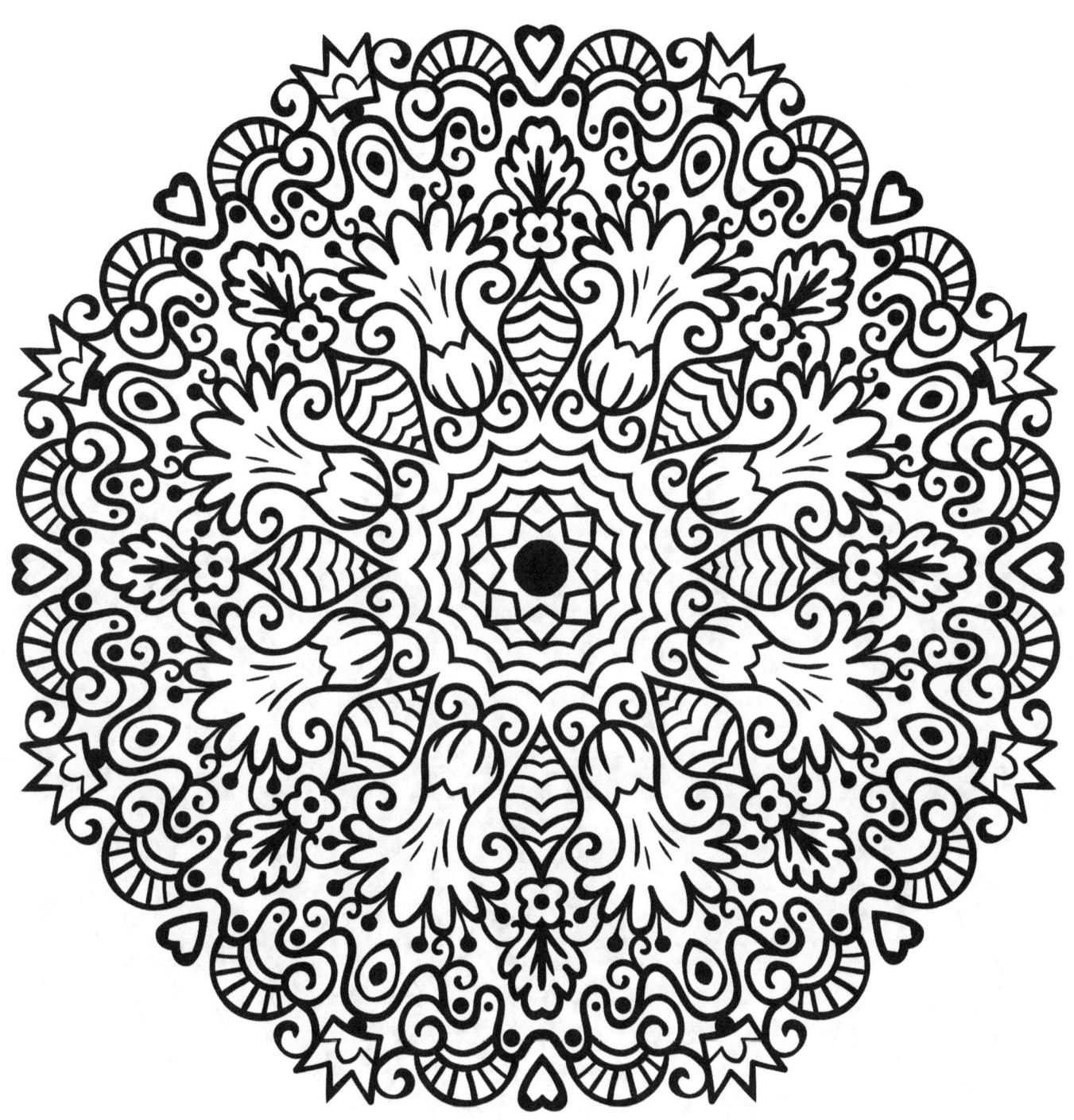

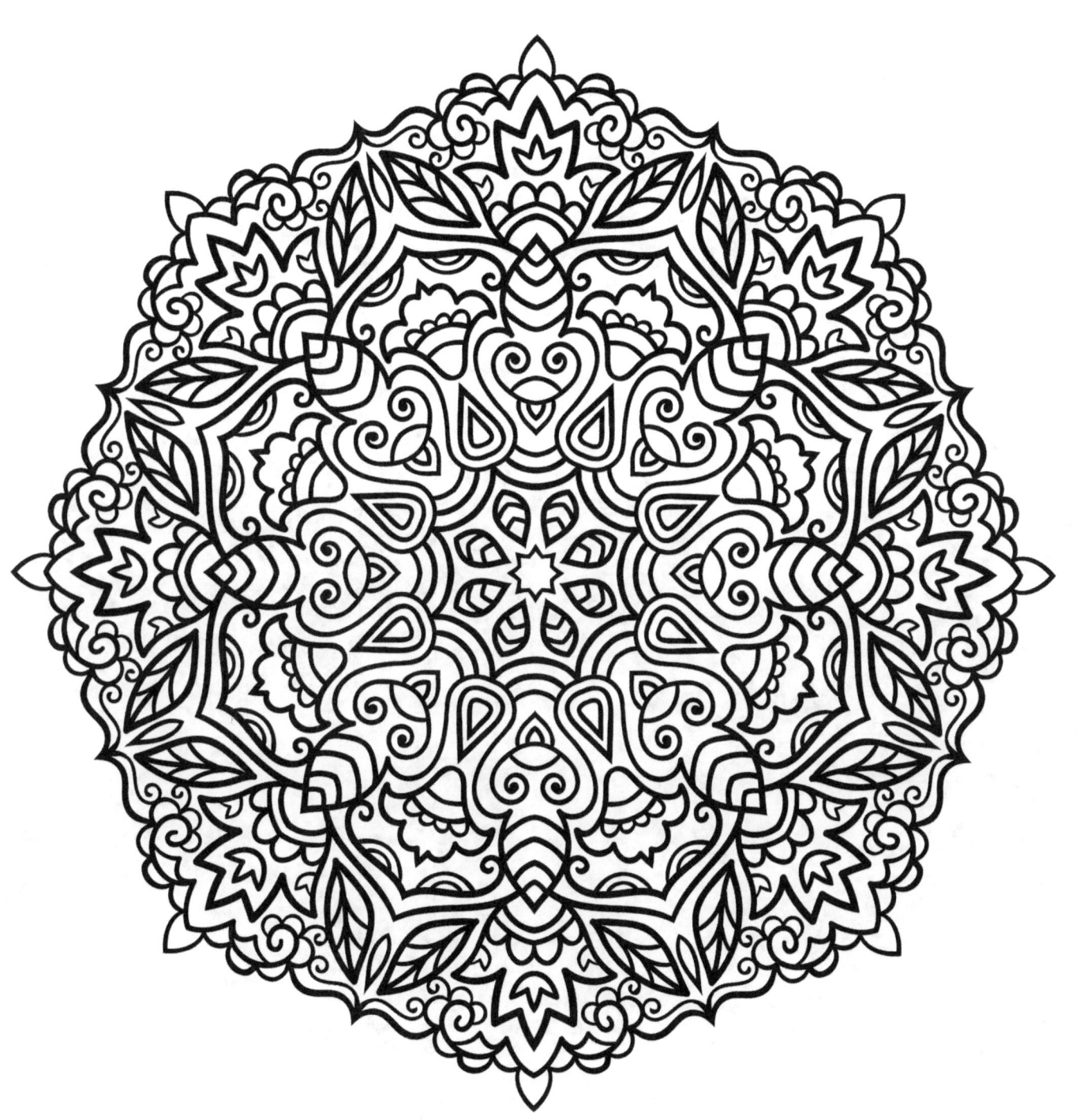

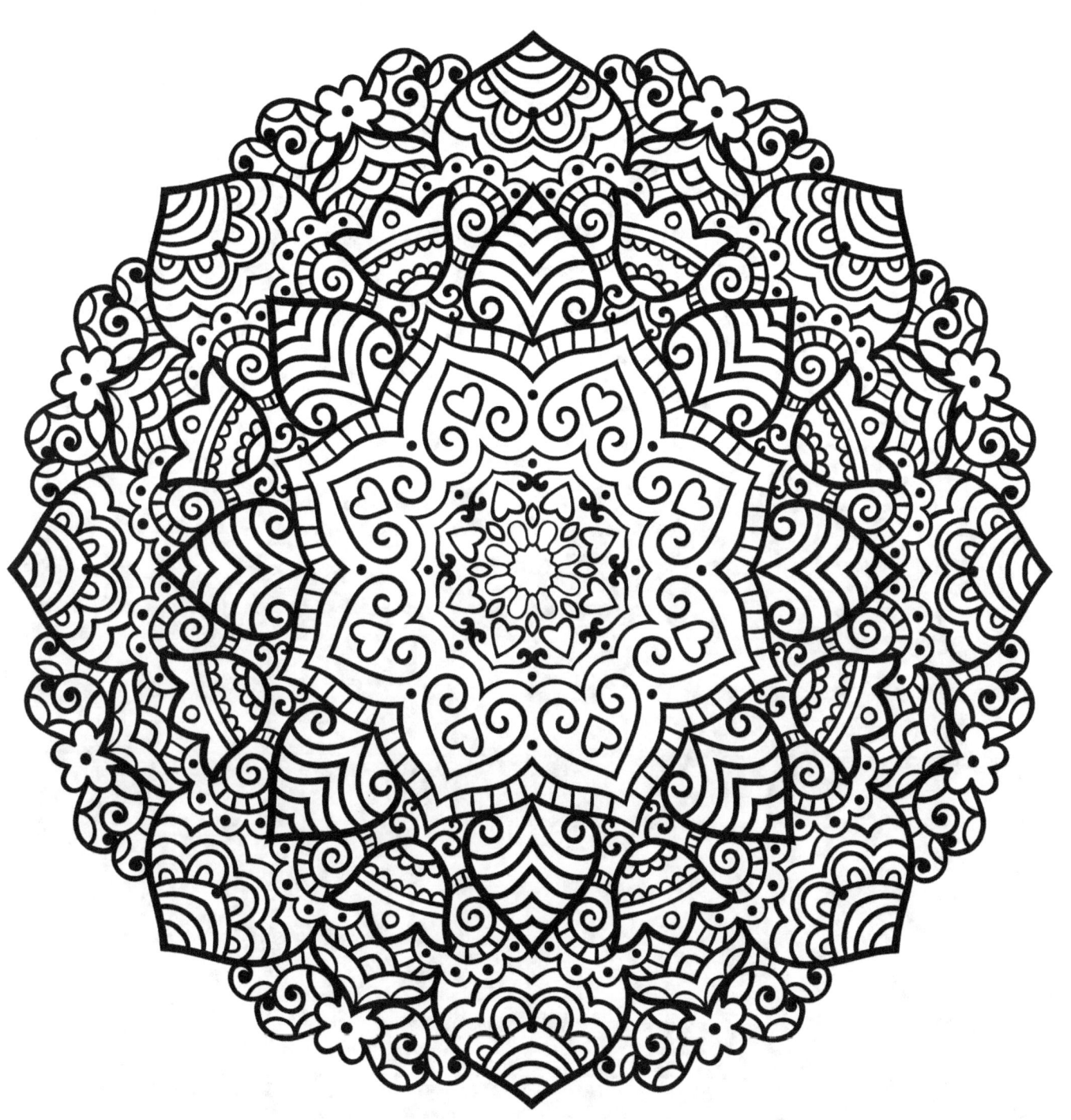

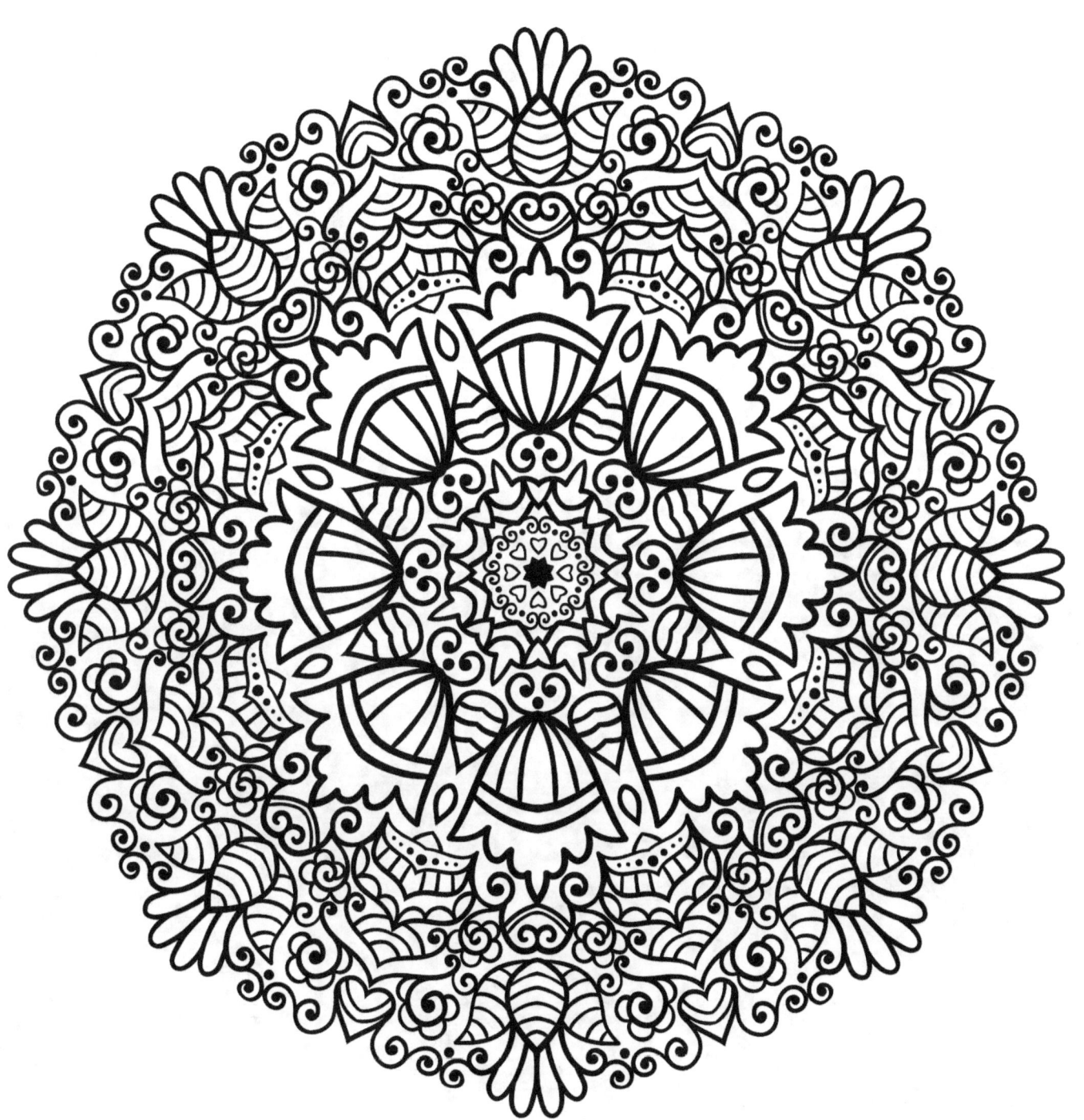

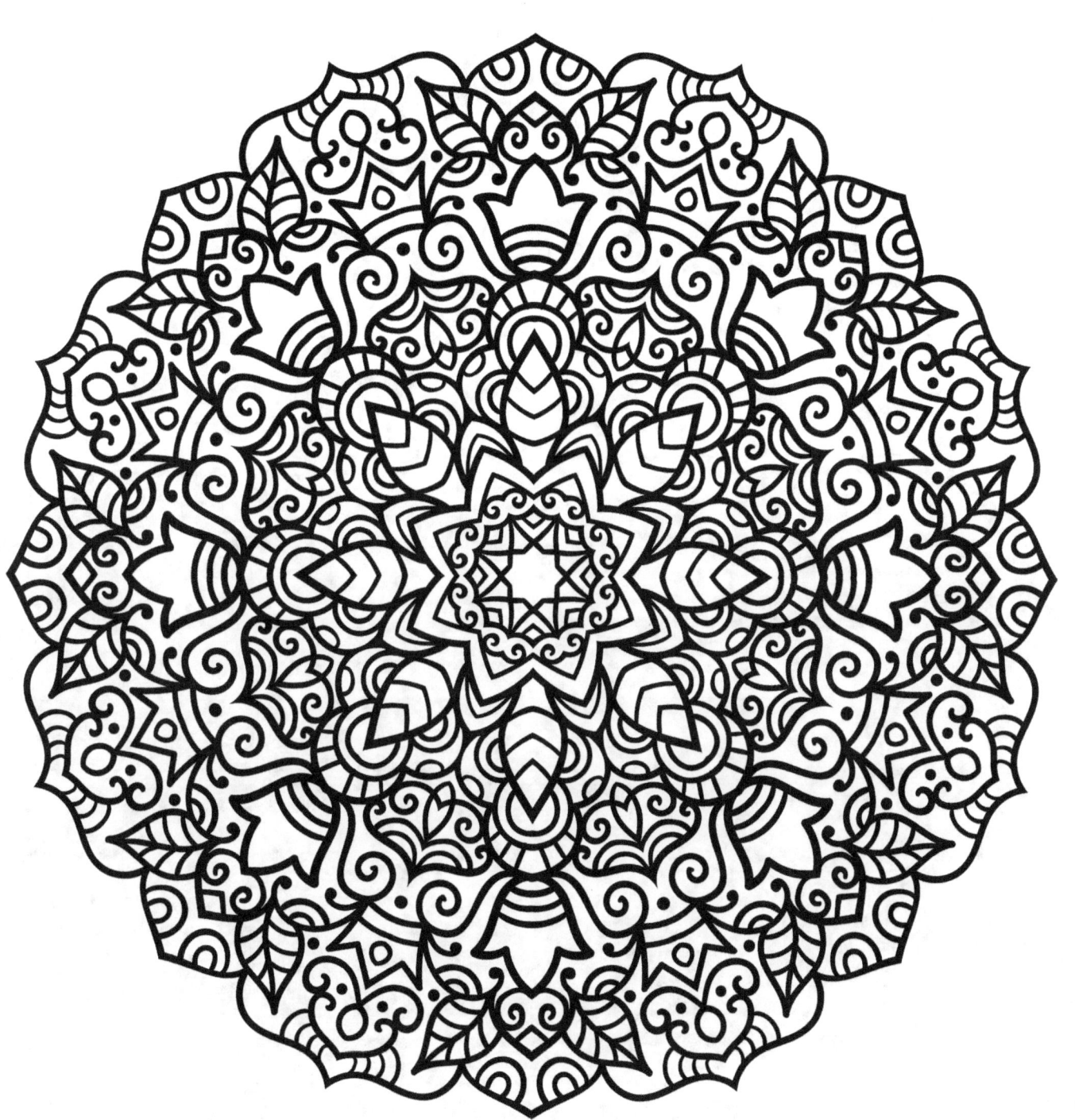

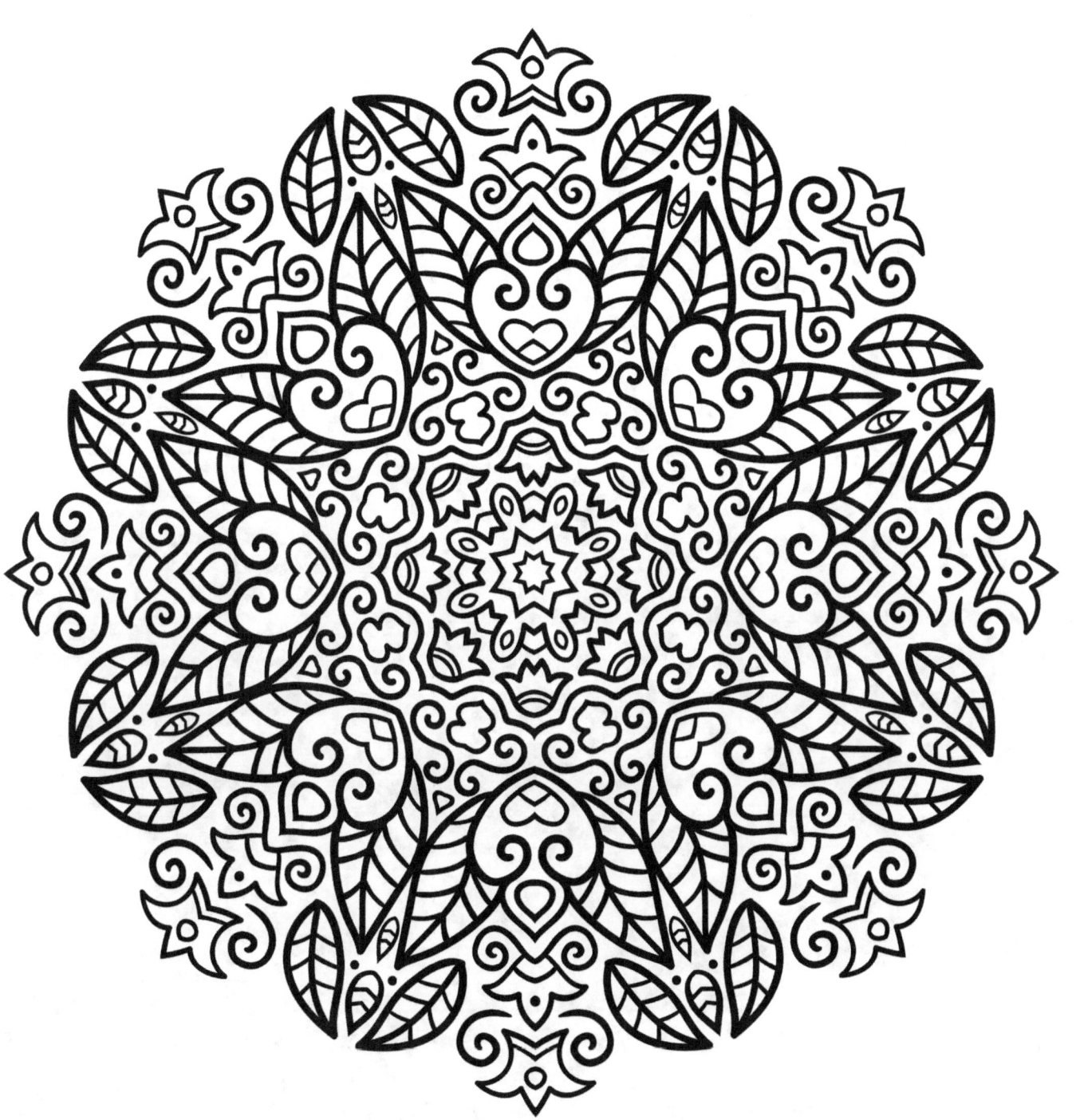

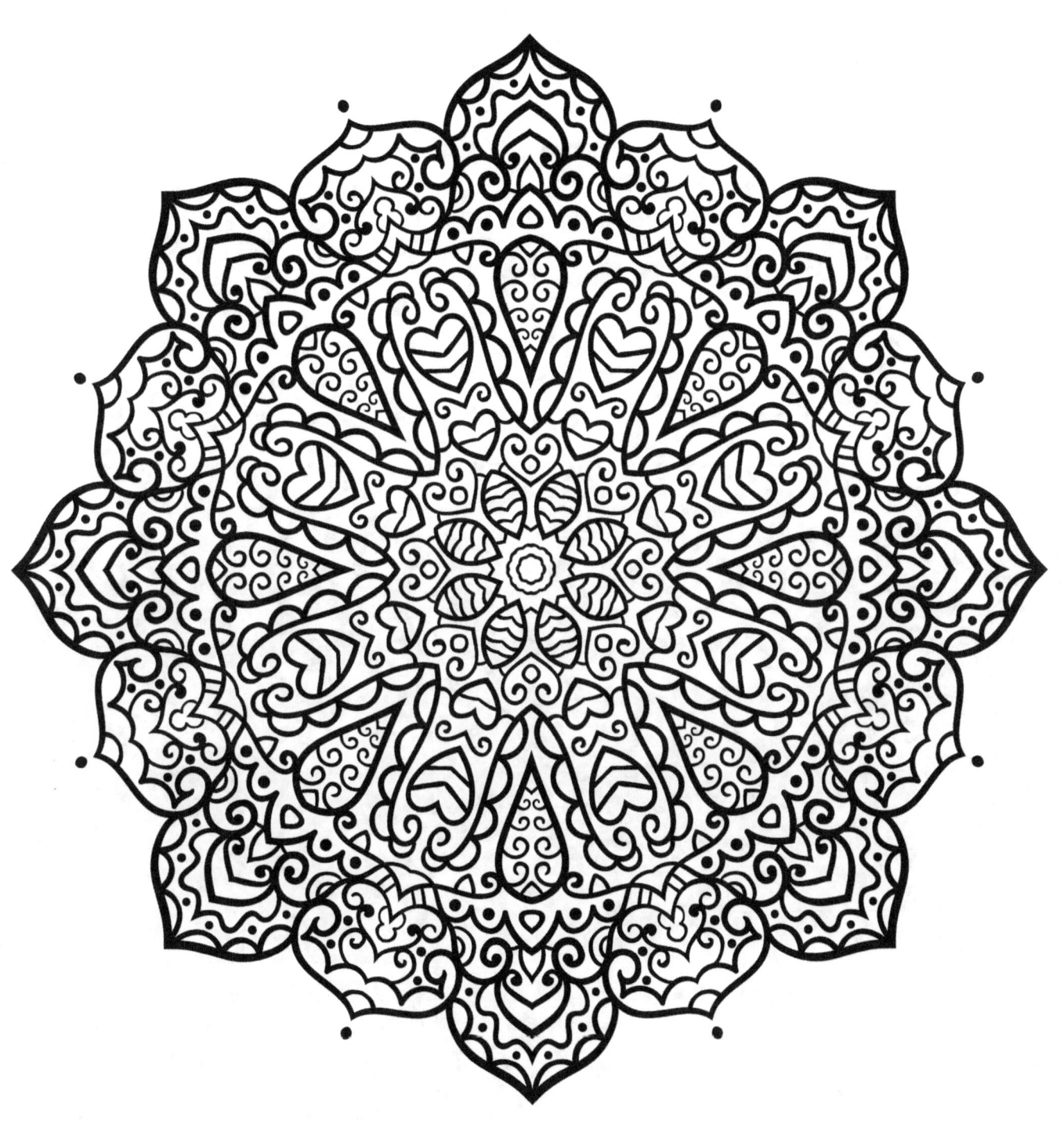

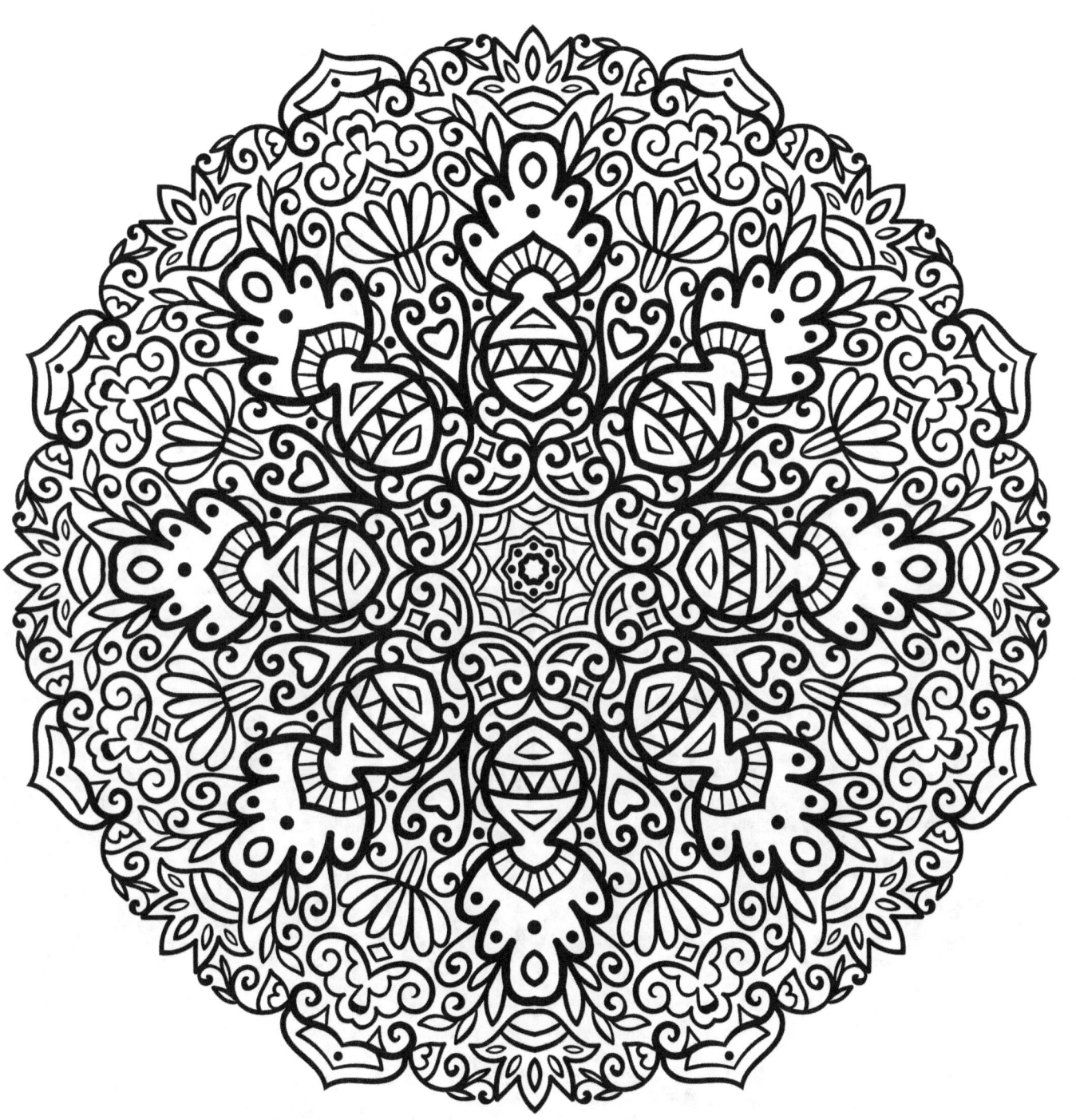

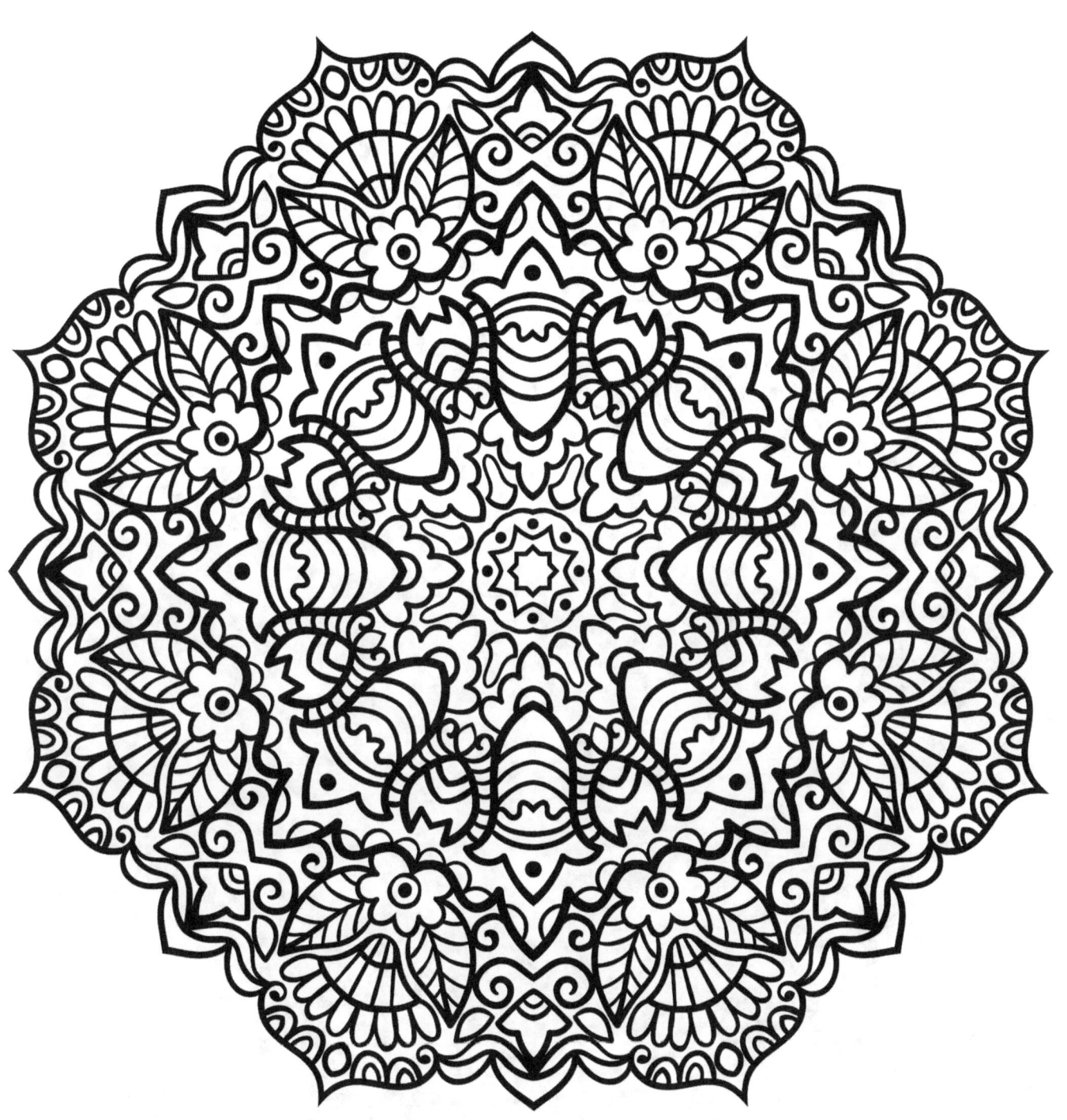

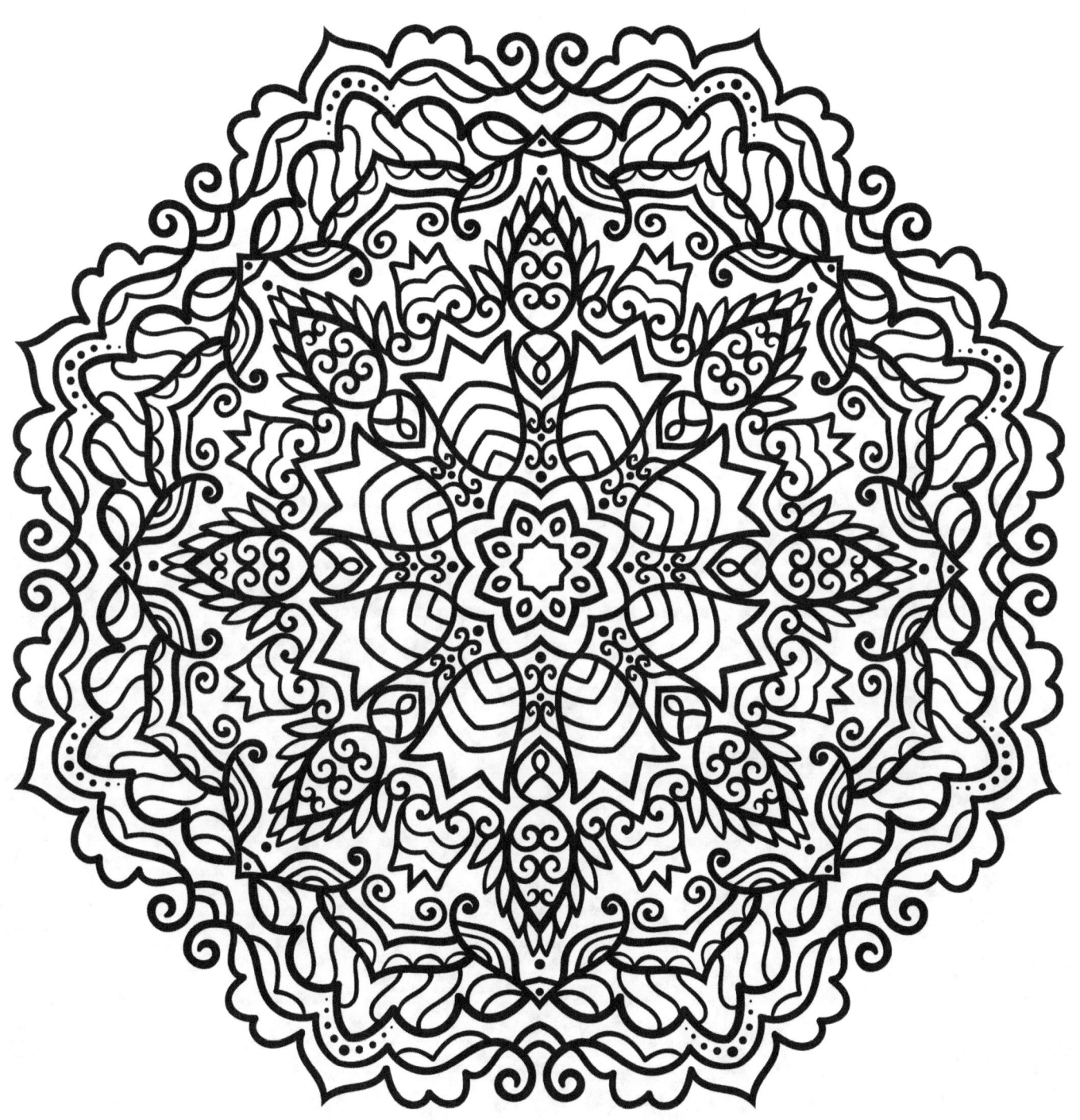

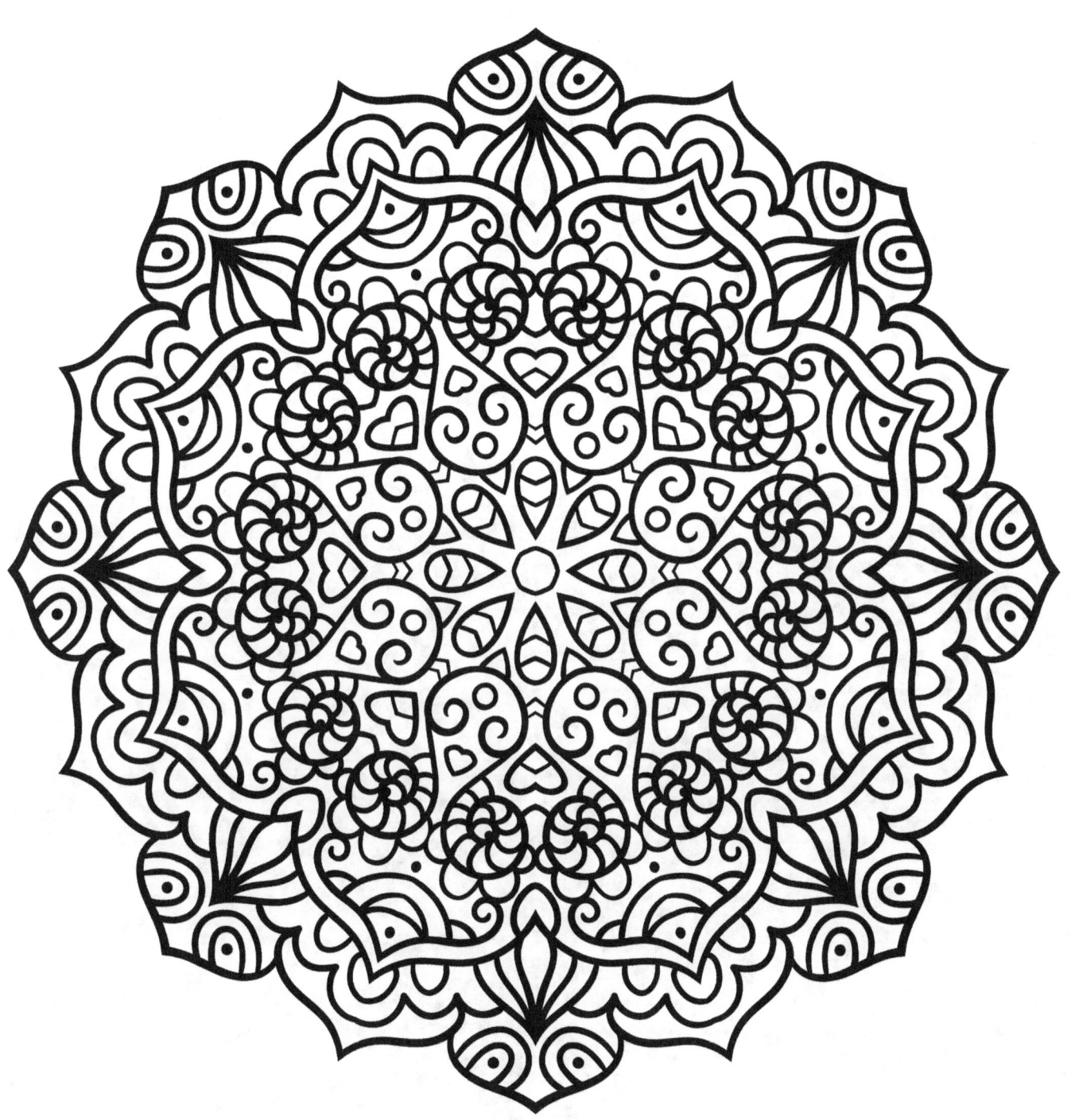

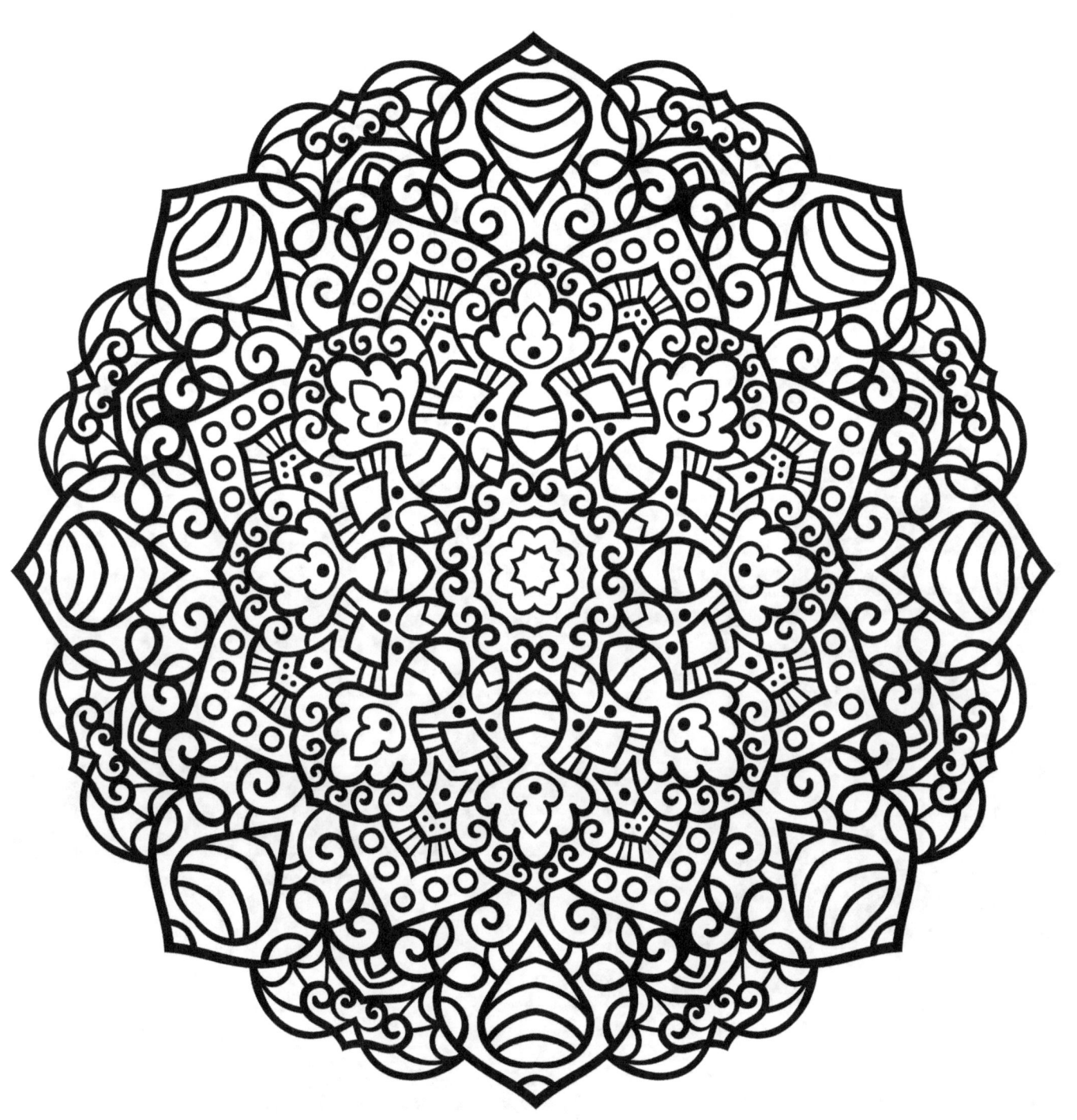

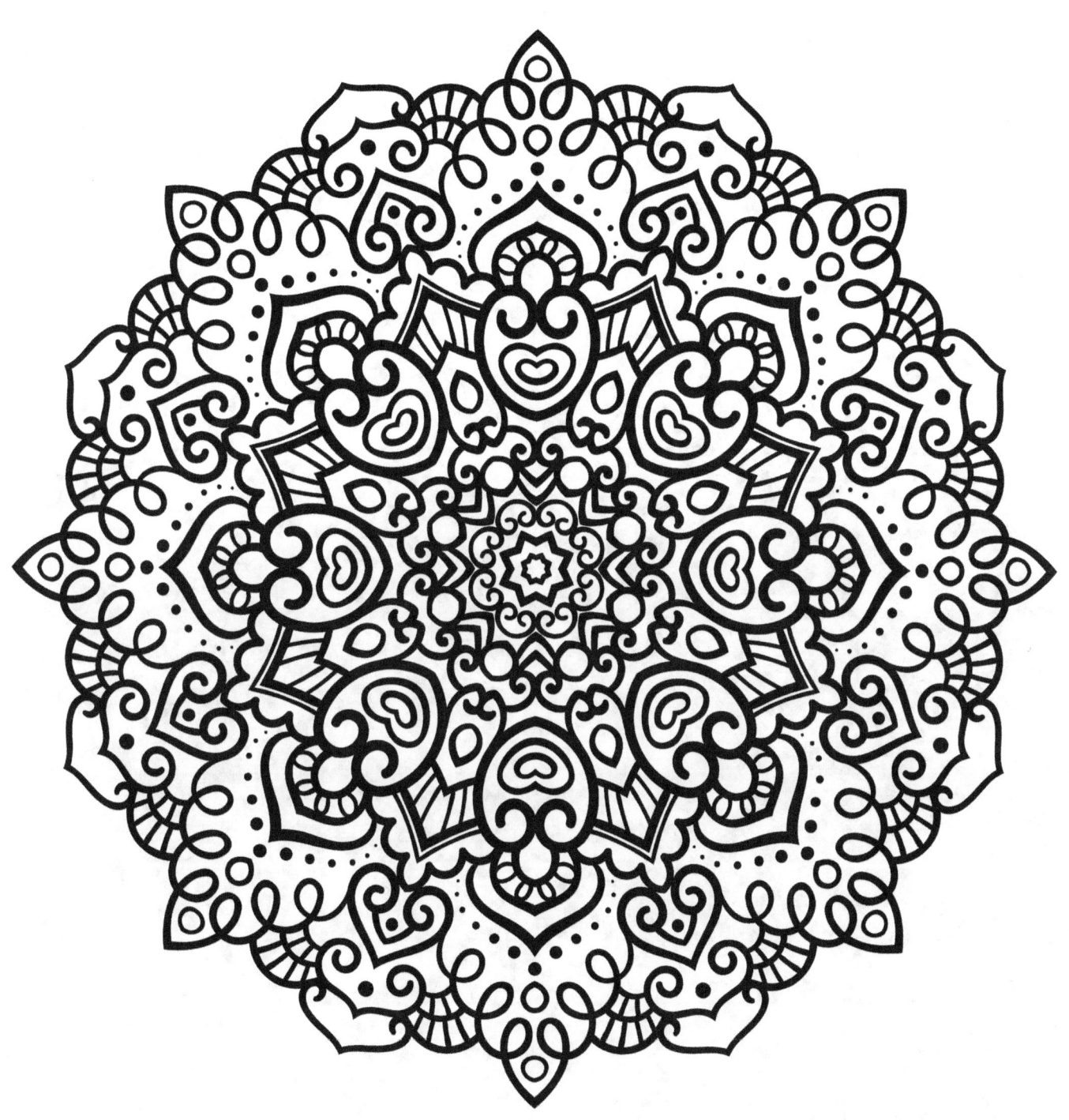

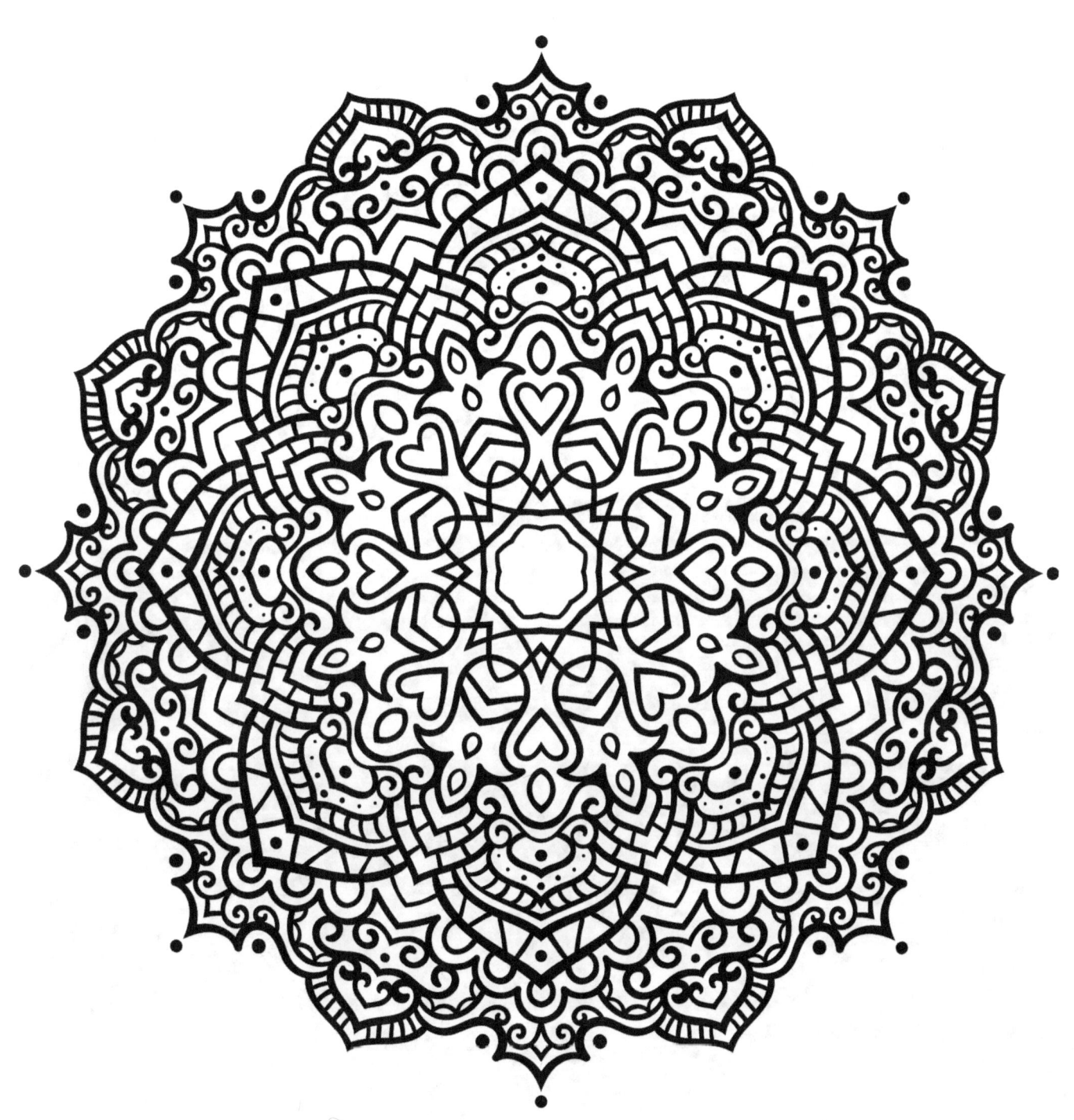

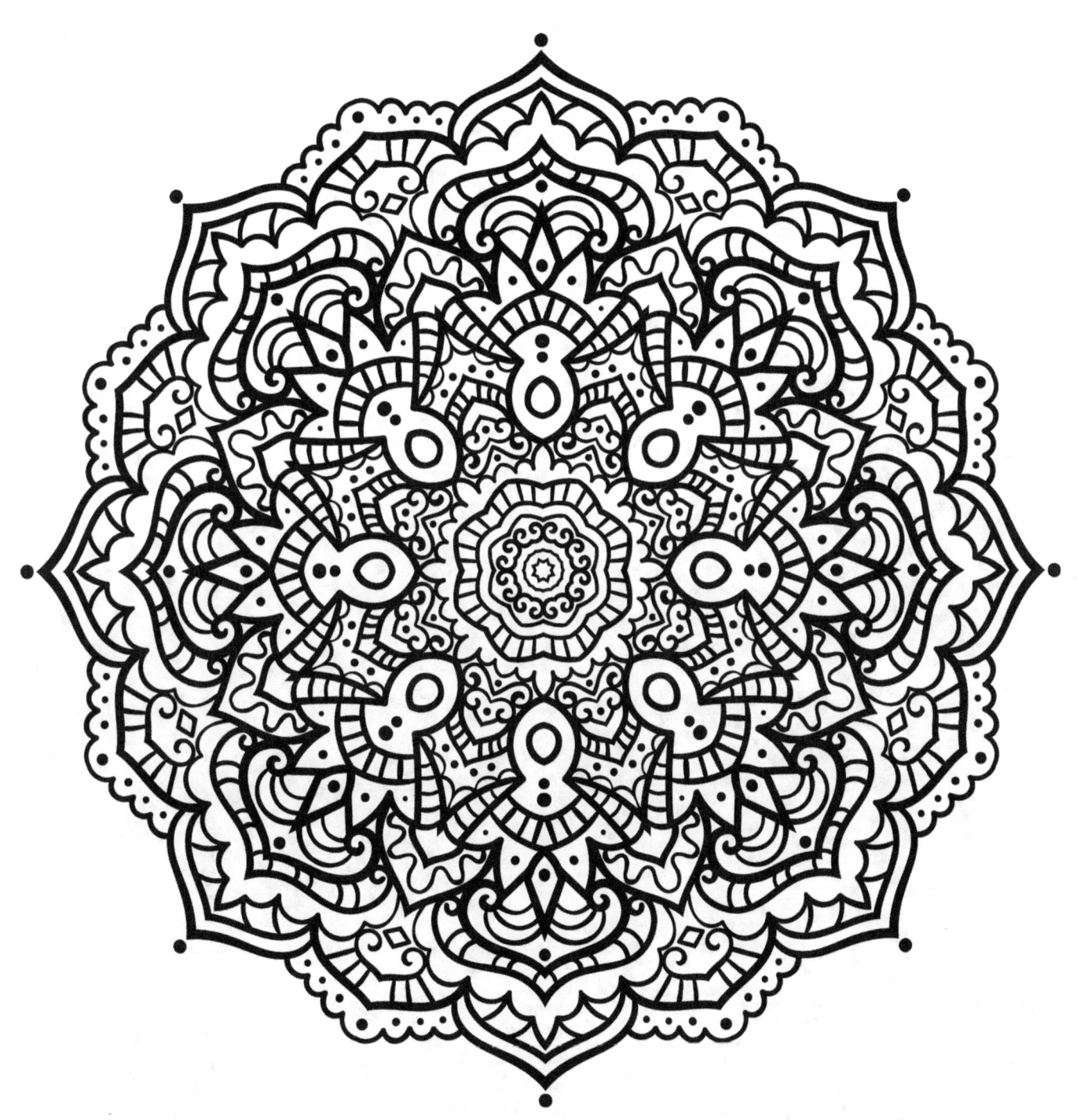

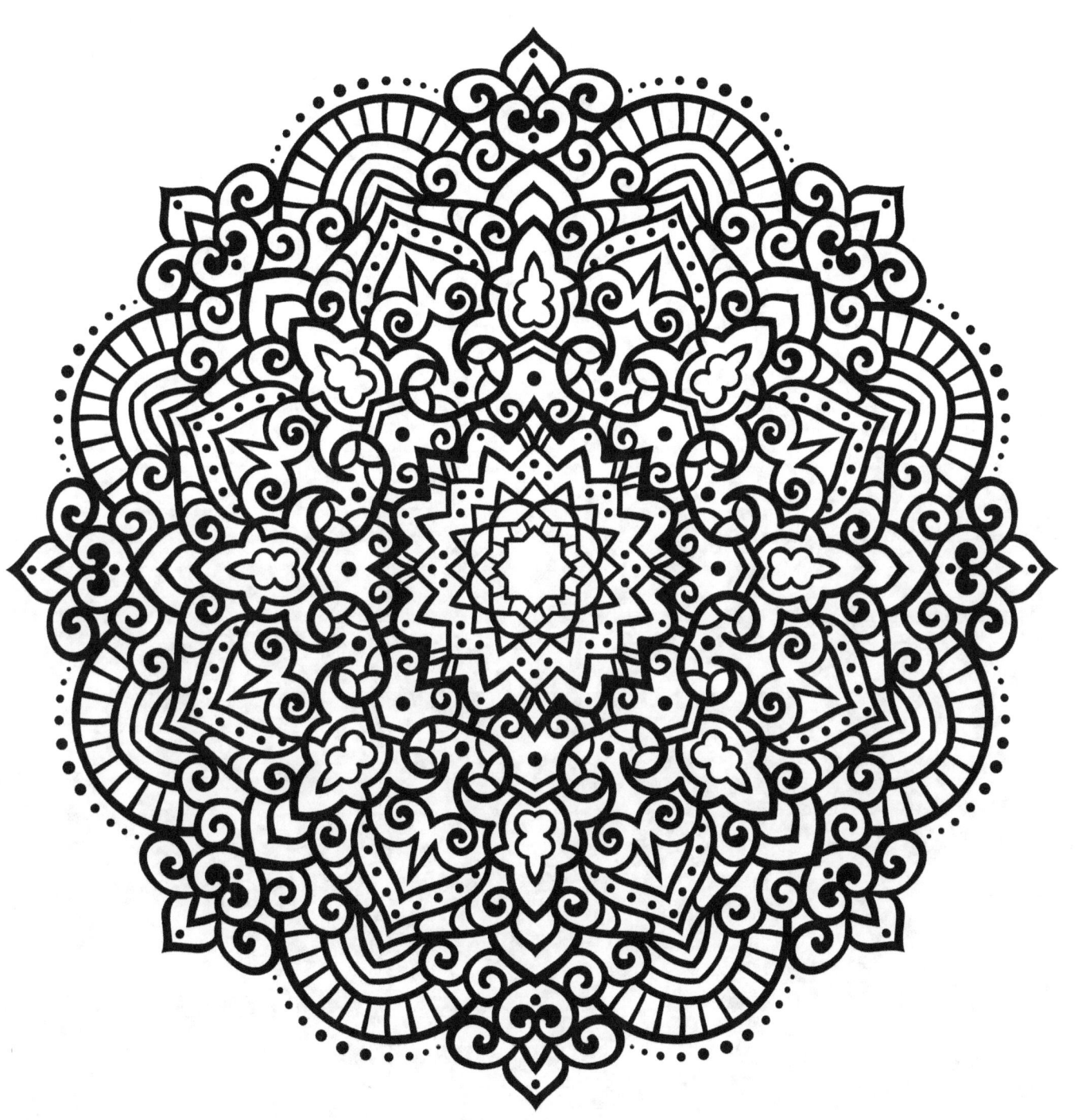

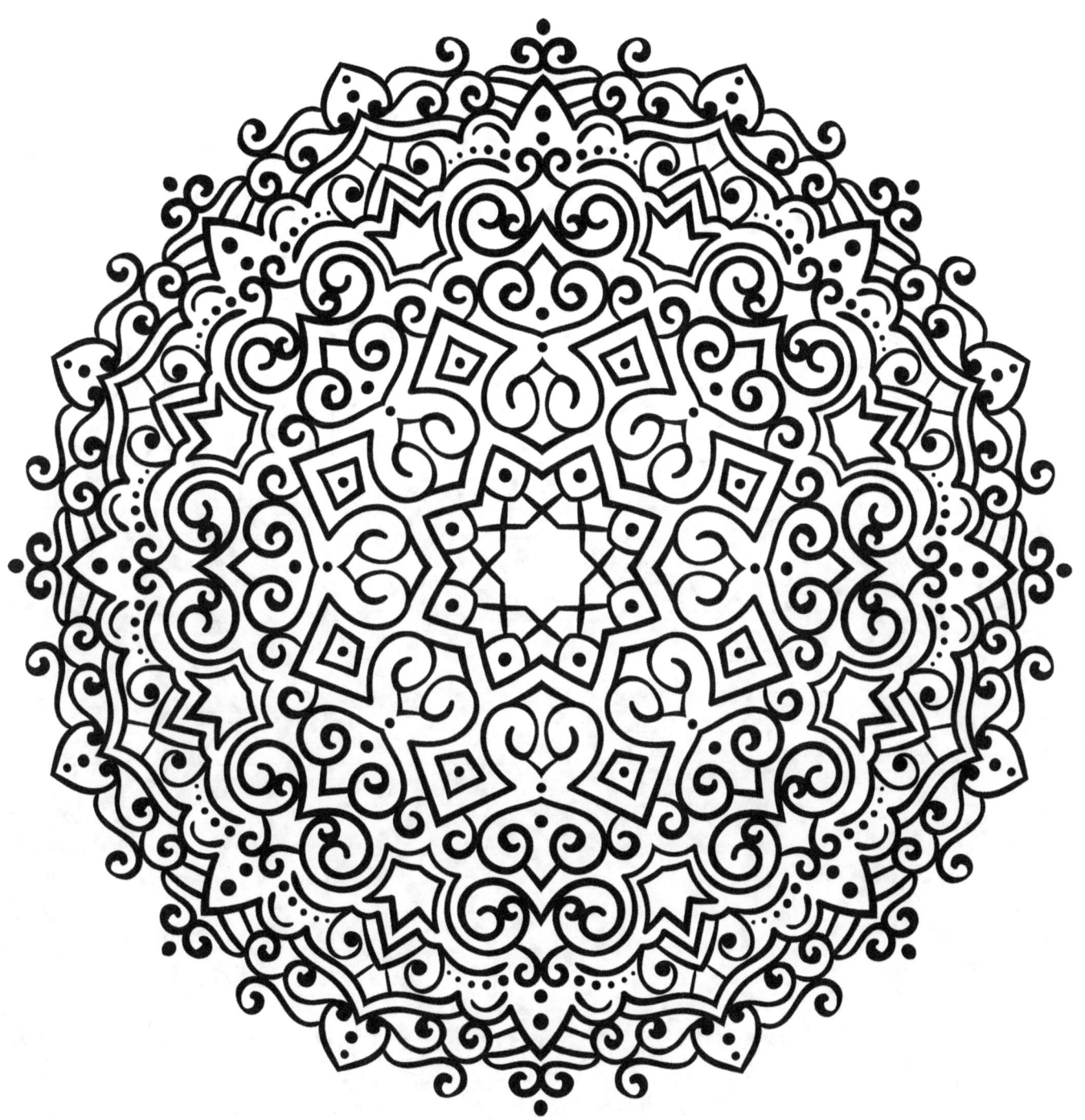

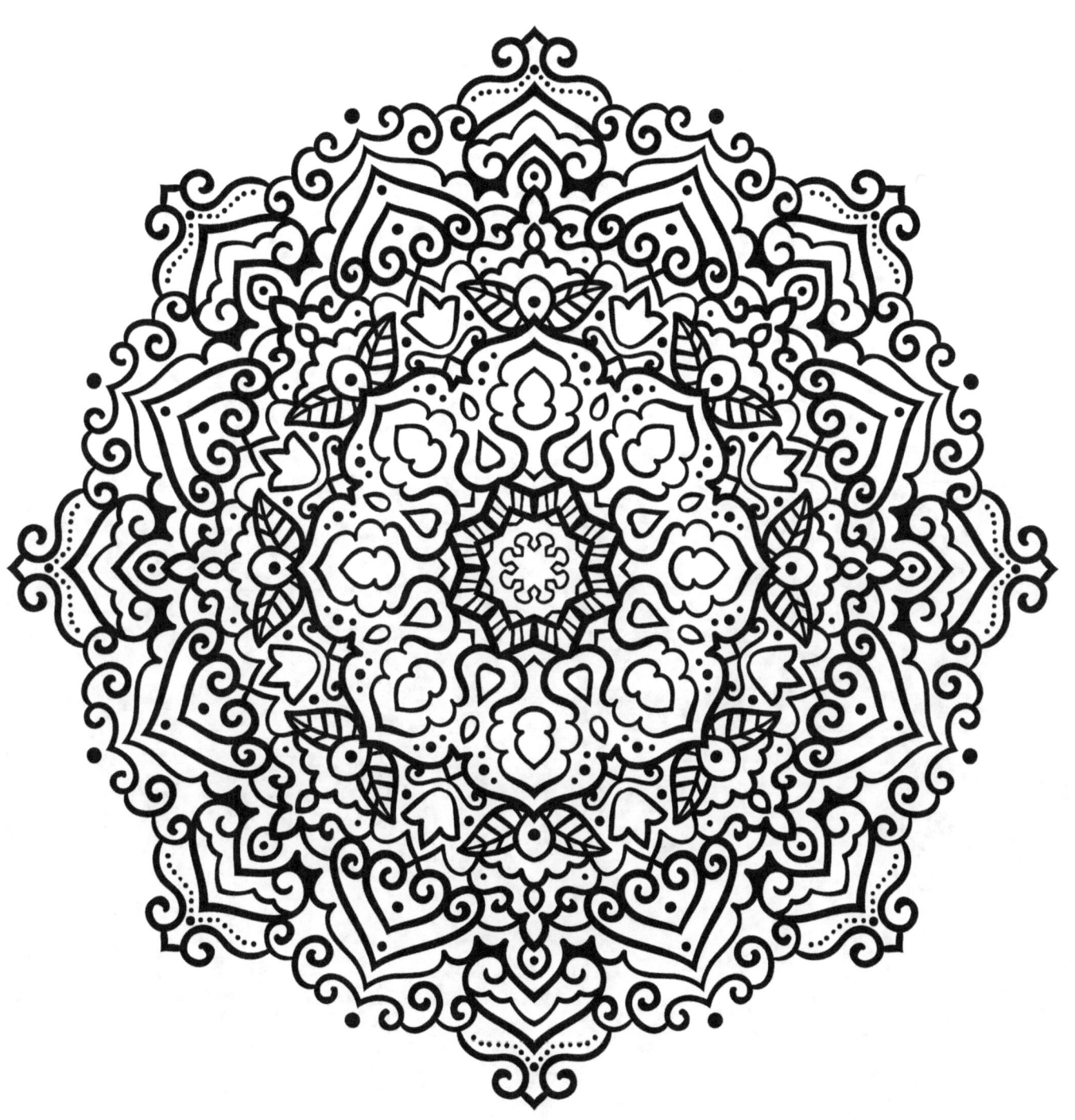

www.ingramcontent.com/pod-product-compliance
Lightning Source LLC
Chambersburg PA
CBHW081150180526
45170CB00006B/2006